EL PROYECTO COLIBRÍ
Crear de la nada

Vickie Frémont

Traducido del francés al castellano por Claude Errecart

TBR Books
New York - Paris

Copyright © 2023 Vickie Frémont

Todos los derechos reservados. Ninguna parte de esta publicación puede ser reproducida, distribuida o transmitida bajo cualquier forma o cualquier medio sin autorización escrita previa.

TBR Books es un programa del Centro para el Adelanto de las Lenguas, la Educación y las Comunidades. Publicamos obras originales de investigadores y profesionales que buscan involucrar diversas comunidades en conversaciones sobre educación, idiomas, historia cultural e iniciativas sociales.

CALEC - TBR Books
750 Lexington Avenue, New York, NY 10022
USA
www.calec.org / contact@calec.org
www.tbr.books.org / contact@tbr-books.org

Fotografía: Dulce Lamarca

Diseño de portada: Nathalie Charles

ISBN 978-1-63607-313-2 (bolsillo)

Dedicatoria

Les dedico este libro a ustedes dos, con profunda gratitud.

Querida Tracy, te doy las gracias por tu confianza y por los niños de Ambohitra.

Estimado Jean-Jacques: nunca olvidaré la alegría y el orgullo de mis estudiantes de Tecsup en Trujillo, cuando se enteraron de que el Embajador de Francia en Perú, vendría en persona a ver la exposición con sus obras. Le agradezco profundamente aquel momento.

Prefacio

"Tuve la suerte de conocer a Vickie Frémont en Perú hace algunos años, en medio de su gira por centros culturales franceses. Llamaría a su iniciativa entusiasmo comunicativo, ya que no solo se trataba para ella de exponer obras originales, coloreadas y creativas que aprendió a realizar con materiales reciclados, telas, pedazos de madera, botones, o cualquier otro objeto que le cae a uno a la mano, con tal de que, al fin de cuenta resulte harmonioso e interpele a la imaginación... Se trataba para ella, de transmitir a aquellos que participaban en sus talleres alegría sin pretensión alguna.

El objetivo del trabajo de Vickie no es establecer un negocio artístico, o establecerse como ponente profesional, su trabajo se centra en la defensa del placer de imaginar, de ensamblar y de crear, se trata de un viaje al interior de uno mismo, y de comunión con su entorno.

Por la modestia de los medios que utiliza, y por su filosofía cercana a ciertas antiguas sabidurías, esta práctica estética puede recordarnos la leyenda amerindia del colibrí, que se conoce, justamente, en una parte de Perú, una leyenda en la cual, para salvar la selva de un incendio, este diminuto pájaro acomete valientemente lo que le toca, transportando agua gota a gota hasta que el fuego sea extinguido... Así la leyenda nos recuerda que, en un planeta en peligro por el egoísmo y la megalomanía de los hombres, no hay que descuidar ningún detalle, ningún esfuerzo y sobre todo que hay que pensar en términos de ejemplaridad y de solidaridad.

La maravillosa keniana Wangari Maathai, premio Nobel de la paz en 2004, recalcó la importancia de esta alegoría: por tanto, no parece sorprendente que hoy, otra hija de África, artista y maravillosa ciudadana del mundo, Vickie Fremont, retome la leyenda del colibrí para hacer de ella el emblema de su proyecto y el título de su libro. Y es que, hablando en

tecnicismos, la necesidad imperiosa de promover la economía circular, queda muy por debajo de la dimensión filosófica y estética del proyecto; y en definitiva de su indispensable humanidad. Nadie mejor que Vickie Frémont, con sus aventuras personales y sus ideales estéticos, estaba cualificada desde un punto de vista lógico, y simbólico, para encarnar tal proyecto.

Solo se le puede dar las gracias por su esfuerzo, y desear a su proyecto todo el éxito que merece."

Jean-Jacques Beaussou,
Embajador de Francia en Perú (2011-2014).

Índice

DEDICATORIA... i

PREFACIO.. iii

INTRODUCCIÓN.. 1

VOLVAMOS A CONSIDERAR MIS
TALLERES.. 10

I- *Taller de los "Hombres de Pie"*......................... 10
II- *DE YO para MÍ*.. 22
III- *El día que decidí ser bella*................................ 34
IV- *Taller Máscara*.. 40
V- *Taller Hombres-Brigada de cocina*.................. 50
VI- *Taller de desarrollo profesional*...................... 56
VII- *Un aprendizaje alegre*..................................... 72

PRINCIPIO DE LA PANDEMIA............................ 78

PRINCIPIO OFICIAL DE LA PANDEMIA............ 90

EL PROYECTO COLIBRÍ EN TIEMPOS DE
COVID... 105

UN PROYECTO COLIBRÍ…AMBOHITRA-
MADAGASCAR... 111

OTRO PROYECTO COLIBRÍ…MANCEY............ 120

DESCRIPCIÓN DE ALGUNOS VÍDEOS QUE
PROPONEMOS.. 129

I- *Crear "personas" a partir de percheros*............ 129
II- *"El hilo de bolsa de plástico para tejer"*........... 134
III- *"Mi bolso secreto"*.. 139

| IV- *Cortando y pegando*.................................... | 142 |

PARA MIA ... 146

Nuestras lecturas y música.............................. 161

TABLA DE ILUSTRACIONES........................ 163

AGRADECIMIENTOS..................................... 166

NOTAS ... 168

POST SCRIPTUM... 170

A PROPÓSITO DE TBR BOOKS..................... 171

A PROPÓSITO DE CALEC............................. 173

Introducción

Mi libro les invita a leer sobre algunos talleres del Proyecto Colibrí en Nueva York, donde vivo, pero también durante nuestros viajes.

En todo lugar que visito, mis talleres son una meditación centrada en torno a un mantra:

"¿Qué ves?"

Silencio.

Este silencio te permite "ver" mejor dentro de ti mismo, y a tu alrededor.

Nuestras manos son nuestras herramientas. Ellas crean.

El tiempo que pasamos en el taller es un momento de tranquilidad y de paz.

"Los temblores de la tierra
nos unen porque todos venimos
del mismo poema".

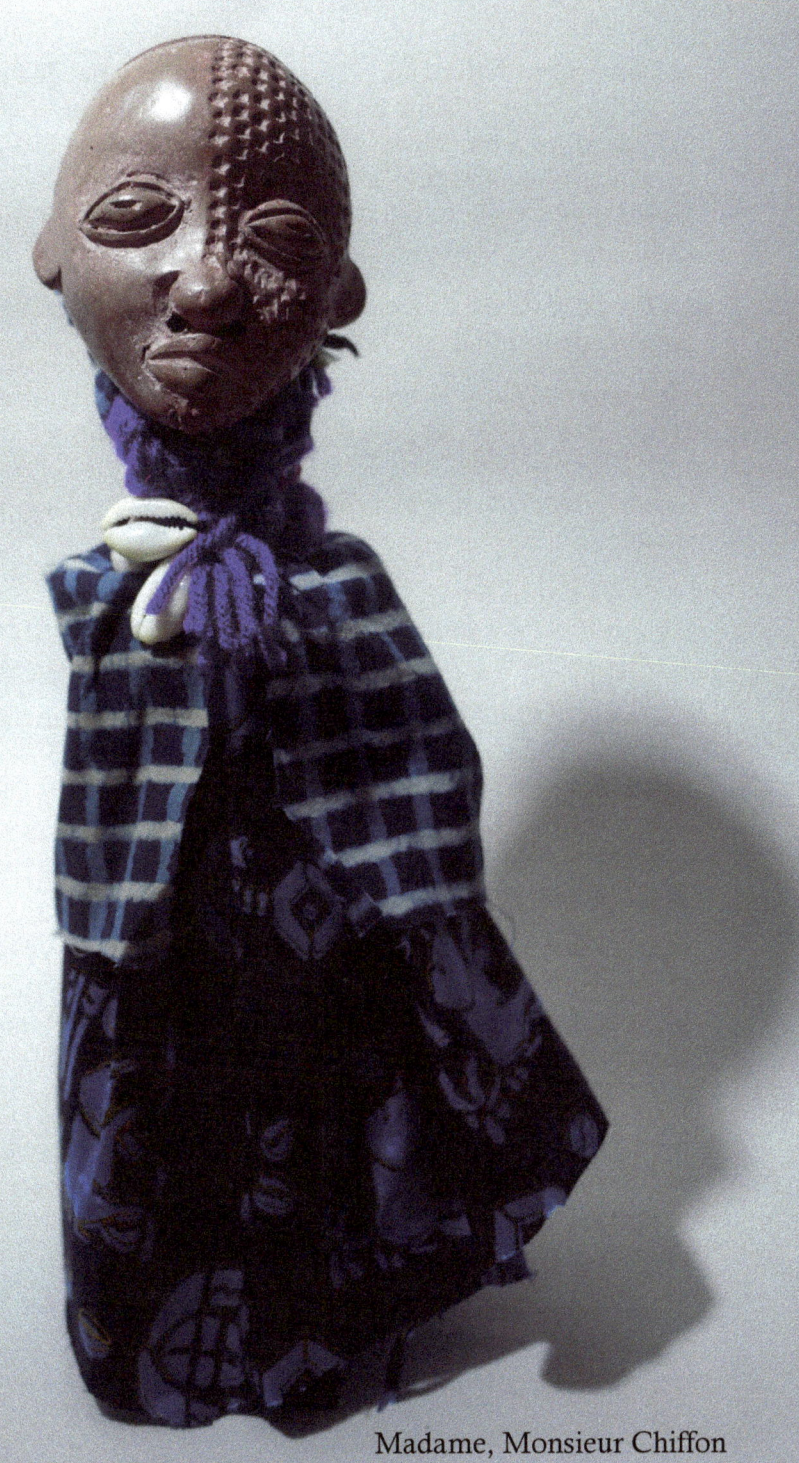
Madame, Monsieur Chiffon

El Proyecto Colibrí es mi visión personal y potente de lo que es África: crear a partir de la «nada», un arte que muchos todavía consideran sin interés, o que bien intelectualizan al encasillarlo en el dominio *chic* del arte contemporáneo o al usarlo como parte del activismo por la defensa del medio ambiente.

El Proyecto Colibrí es simplemente un viaje interior que propicia descubrimientos infinitos.

«Todas las noches, su padre o su madre la llamaba para una sesión de ¿qué has visto?». No parecía que hubiera un fin a lo que veía, a pesar de que su padre no le había dicho gran cosa, y no paraba de hacerle preguntas para que ella encontrara las respuestas en sí misma…».

La pregunta: «¿Qué ves?» encuentra multitud de respuestas al mirar a todas las cosas que pueden ser recicladas. Abre un nuevo campo de posibilidades.

El Proyecto Colibrí se inspiró en la leyenda amerindia del colibrí, aquella leyenda que había conmovido a Wangari Maathai, primera mujer africana en recibir el premio Nobel de la paz. Wangari Maathai inició el movimiento *Green Belt* para volver a plantar millones de árboles con el fin de poner final a la desertificación de Kenia.

¡Ojalá pudiéramos identificarnos con este minúsculo pájaro, el cual lucha en contra de un enorme incendio forestal, mientras los otros animales lo miran volar del río al bosque con una gota de agua en su pico diminuto!

A los animales que se burlan de él, él contesta simplemente, "lo hago lo mejor que puedo". ¡Cualquier parecido a situaciones similares no es fortuito! Debemos hacer lo máximo que podamos en todas las circunstancias, usando nuestras manos como únicas herramientas.

Así, la ambición del Proyecto Colibrí es crear a partir de la «nada», de esos objetos de los cuales uno se deshace porque «ya no sirven para nada». Entonces, ¿no debería ser «hacerlo

lo mejor posible» ofrecerse una pausa, durante la cual nuestras manos vuelvan a su papel primerizo-el de crear, de salir de nosotros mismos, de nuestra cárcel-con el fin de ser los creadores de nuestro presente?

Mis talleres ponen a adultos y niños al mismo nivel, con los objetivos comunes de: sentir placer, relajarse, y calmar la ansiedad que a veces nos invade frente a eventos o situaciones que no controlamos, impidiéndonos avanzar.

¡Para alimentar nuestra imaginación y estimular nuestra creatividad, nada es más intrigante que enfrentarse a pequeñas botellas de plástico, pedazos de tela recortados, ropa usada, las bolsas de plástico que encontramos a menudo en gran cantidad, cartones, perlas de bisutería, viejos periódicos, o páginas de revistas! Y a veces se recogen percheros de ropa en las basuras de las tintorerías y los transformamos en personas que representan a aquellas venidas de África, de Europa, de Asia o, de cualquier otra parte.

Emprendemos cada taller como un viaje en el cual debemos liderar a los participantes, a veces escépticos, sean niños o adultos. La palabra clave en estas sesiones es: "¡Libertad!"

Ya sea *online*, en clase o en espacios comunitarios, durante los talleres nuestras voces quedan sustituidas por música, o a veces por un silencio absoluto, ya que se trata de ofrecer un viaje introspectivo a los participantes. Mis lecciones pueden resumirse en la idea de que uno debe estar presente para abrir puertas hacia el interior de uno mismo.

Hablando de los percheros de ropa, ¡Qué fuente de inspiración son!

Aquí dejo la historia resumida del taller *Traveling Penguin*:

Hace algunos años, organizamos tres talleres con un grupo de estudiantes de ingeniería de Trujillo, en Perú. Le entregamos a cada estudiante cuatro percheros y dos consignas:

- Mirar estos percheros y traducir en objetos lo que veían.
- Crear tres objetos. El cuarto perchero podía incluirse en uno de estos tres proyectos.

Para estos futuros ingenieros, el reto era olvidarse de todos los objetos técnicos de los cuales solían servirse. Solo tenían a su disposición, unas tijeras, un poco de pegamento blanco, y sus manos.

Al principio, ellos miraban los materiales reciclables esparcidos sobre la mesa:

Pedazos de telas, viejas revistas, pedazos de lana de diferentes colores, algunas perlas de bisutería, algunas hojas de papel de seda, tijeras y pegamento, y un regalo personal y diferente para cada estudiante: dos anchas piezas de tela africana.

Estos brillantes estudiantes, futura élite de su país, parecían muy dubitativos y un tanto molestos. "¿Cómo podemos, en pleno siglo XXI, ignorar toda la tecnología de la cual disponemos para avanzar mejor y más rápidamente?" Nos dijo más tarde un estudiante antes de admitir: "Me gustó eso de solo trabajar con mis manos… ¡Fue una experiencia extraordinaria!"

Antonio, uno de los estudiantes, sentado en una mesa apartada, hacía y deshacía. Se había rodeado de mil objetos. Con mucha calma cogía los materiales y los ajustaba sin parar. Completamente concentrado, encerrado en su mundo propio moviéndose a penas.

A lo largo de la tarde, construyó un pájaro espectacular, un perrito extremadamente realista, así como un pingüino violeta que nos regaló entre carcajadas: "Utilicé dos percheros para hacerlo. ¡Es un pingüino viajero como usted!" El director del centro, al entrar en la sala, quedó tan impresionado por el trabajo de los estudiantes, que decidió que la escuela guardaría la mayoría de las obras realizadas para ofrecer una exposición permanente.

El Proyecto Colibrí, son series de talleres atemporales que nos muestran lo que es ya evidente: que nuestras manos son nuestras herramientas más preciadas. Todo lo que se inventa nace de nuestras manos.

Nuestros talleres forman una imagen fija de momentos importantes de nuestra vida cotidiana. Son una meditación que planteamos, una reflexión no para explicar, el por qué y el cómo, ni para analizar eventos históricos; los libros y los profesores de historia tienen un papel que no buscamos sustituir o complementar.

Nuestros talleres simplemente nos invitan a abrirnos al mundo y por tanto a nosotros mismos. Nuestras manos son nuestras herramientas para entrar por esta apertura, y el trabajo que realizan durante el lapso del taller, permite calmar a la mente y descansar el cuerpo, en la medida de lo posible, reduciendo el ritmo, a veces frenético, al que muchos nos sometemos. Los talleres del Proyecto Colibrí nos remiten a nosotros, con el fin de encontrar los recursos necesarios para amar quiénes somos a través de nuestras creaciones. Nuestros talleres brindan también alegría al proceso de aprendizaje. Son herramientas con las cuales los docentes, si lo desean, pueden encontrar medios para comunicarse con sus alumnos y sus compañeros.

Os voy a contar historias sobre algunos de nuestros talleres. No tenemos un método pre-escrito: para cada taller, me preparo para un encuentro en el que daré tanto como reciba. Y cada uno de estos momentos nos hace crecer, tanto a los participantes, como a mí.

El Pingüino viajero

Viaja por el mundo,
Así conocerás sus problemas

Proverbio Ewondo

Camerún

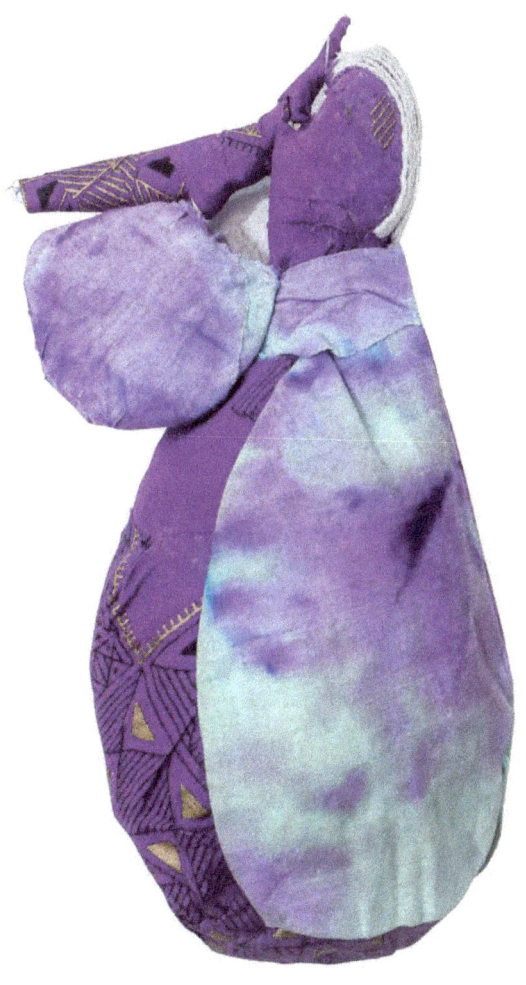

El Pingüino viajero

Volvamos a considerar mis talleres

I- Taller de los "Hombres de pie"

Conmemoración de los 25 años del genocidio de los Tutsi en Ruanda. El taller tiene lugar en Nueva York con estudiantes de un instituto privado y tiene por objetivo la creación de grandes títeres. El taller de los "Hombres de pie" se inspiró en *Pequeño país* el relato-novela del escritor franco-ruandés Gaël Faye, más conocido por nuestros estudiantes por su faceta como rapero.

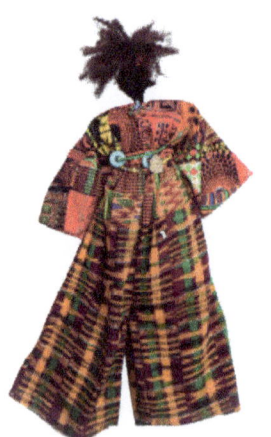
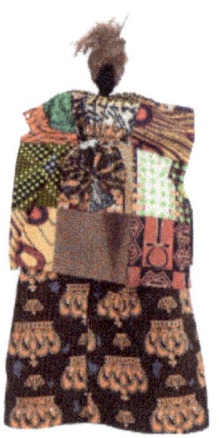

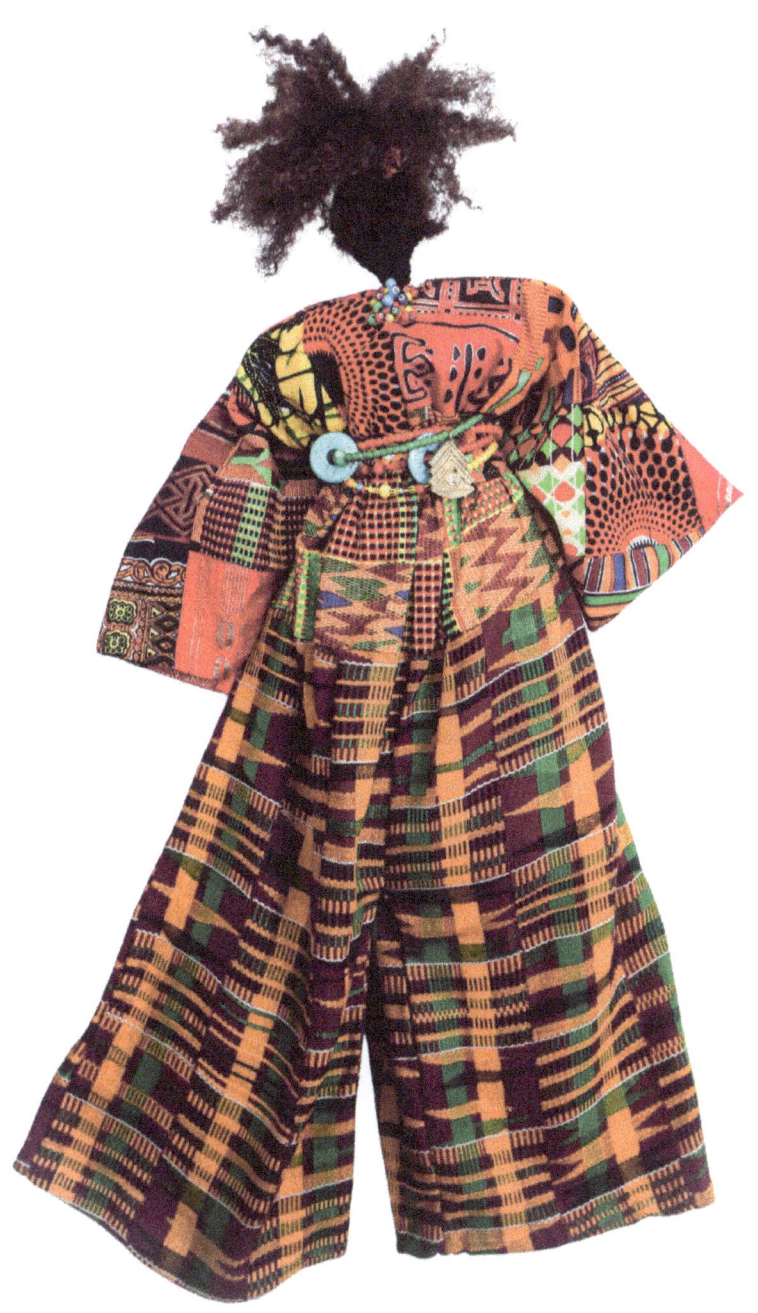

Tailler de los Hombres de Pie

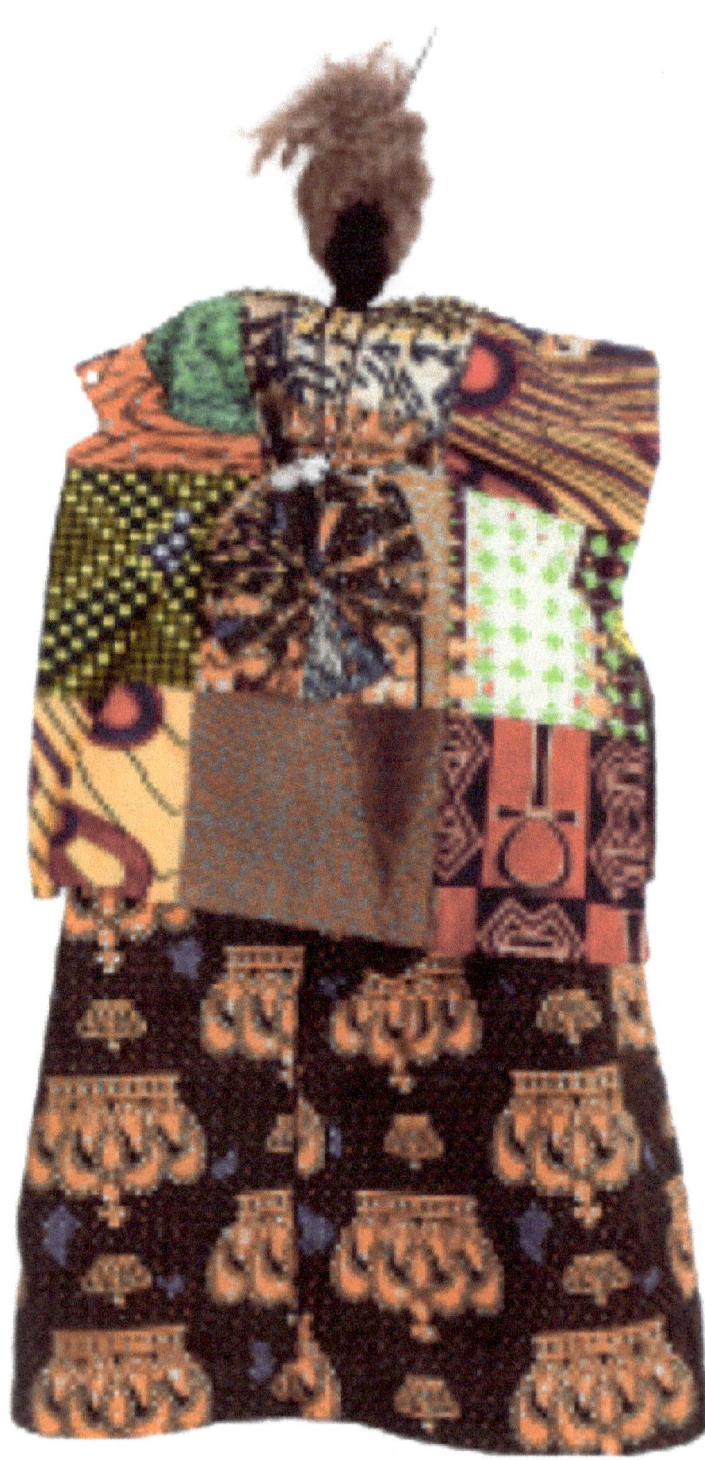

En la víspera del genocidio de los Tutsi en Ruanda en 1994, el joven Gaby, héroe de *Pequeño país*, vive con su familia en Burundi, país fronterizo con Ruanda en donde conviven los Tutsi y los Hutu. Por otro lado, también revisité el trabajo del artista plástico inglés Bruce Clark "Anatu Bahagaze Bemye" (en Kinyarwanda, o "Los Hombres de Pie" en español).

Para completar un pedido de la Comisión Nacional de Lucha contra el Genocidio en Ruanda, pintó figuras de hombres, mujeres y niños, más altos de lo natural (retratos de 7 a 10 metros de altura), imágenes silenciosas, personajes anónimos pero familiares, que son los símbolos de la dignidad de los seres humanos enfrentados con la deshumanización que implica el genocidio. Estos telones fueron colgados en las fachadas de los sitios donde las masacres tomaban lugar en Ruanda, pero también en lugares simbólicos por su memoria histórica en Europa y en África. Estos retratos son y siguen siendo el lazo entre la comunidad de los vivos y las víctimas del genocidio, y además simbolizan la universalidad del combate por la vida.

El reto planteado a nuestros estudiantes fue crear personajes de 50 a 90 centímetros de altura a partir de percheros de 33 centímetros de altura.

En *Pequeño País,* Gaby se hace las siguientes preguntas:

- "La guerra entre los Tutsi y los Hutu," le pregunta Gaby a su padre, "¿Es porque no tienen el mismo territorio?"

- "No," responde su padre, "no es eso, tienen el mismo país."

- "Entonces… ¿No hablan la misma lengua?"

- "Sí, hablan el mismo idioma."

- "Entonces, ¿No creen en el mismo dios?"

- "Sí, tienen el mismo dios."

- "Entonces, ¿Por qué están en guerra?

- "Porque no tienen la misma nariz."
"La conversación se había detenido allí. Era bastante raro este asunto. Creo que papá tampoco entendía mucho del tema."

Gaël Faye, *Pequeño País*.

Pasamos juntos diez minutos, recordando el contexto histórico del genocidio ruandés: la noche del 6 de abril de 1994, el avión de Juvénal Habyarimana, presidente ruandés hutu, fue derribado. El genocidio de los Tutsi empieza entonces, el 7 de abril de 1994. En menos de cien días, alrededor de un millón de hombres, mujeres y niños son asesinados en medio de la indiferencia de la comunidad internacional.

Los estudiantes leen o recitan cada uno a su vez, una de las preguntas de Gaby, (el niño del libro) así como la respuesta dada por su padre. Volver a pensar sobre estas palabras a la vez sencillas y absurdas era esencial antes de empezar.

Al crear con sus manos estos grandes personajes, propusimos a nuestros estudiantes hacer un trabajo de memoria. El libro de Gaël Faye no quedaba muy lejos, las fotos de los grandes telones de Bruce Clark tampoco. Antes de empezar el taller, también escuchamos dos textos de *slam* recitados por Gaël Faye.[1]

Solo dos estudiantes habían leído *Pequeño país*. Más tarde nos enteramos de que al considerar el relato de Gaël Faye demasiado violento y emocionalmente difícil de soportar, los docentes no habían deseado proponerles la lectura. Les hicimos saber que *Pequeño país* obtuvo en Francia, el Premio Goncourt de los estudiantes de secundaria en 2016.

Junto con los estudiantes determinamos la conexión entre nuestro taller, el contenido del libro, y el trabajo de Bruce

[1] https://www.youtube.com/watch?v=XTF2pwr81Yk
https://www.youtube.com/watch?=Au5k7NzUklk

Clark, *Los hombres de pie*. En 1994, ninguno de ellos había nacido. Sin embargo, nos hablaron de la dificultad que tienen para obtener información sobre lo que pasa en los países africanos, ya que, a pesar de estar conectados a las redes sociales, rara vez buscan temas relacionados con África. Cuando se habla de África, a veces es a propósito de música, de deporte o de catástrofes naturales. Entonces, solamente conocían lo que fue este genocidio vagamente, pensando que fue una atrocidad más que pasó en África, un continente percibido como pobre y todavía salvaje.

Faltaban varios juegos de materiales. Los profesores habían abierto el taller a los alumnos de tres clases y no pudieron confirmarnos el número de participantes al no recibir la confirmación de quiénes vendrían o no, de modo que en vez de los 18 esperados, 25 se presentaron para participar en el taller.

No admitir a los estudiantes extra no era una opción. Siempre llevamos materiales suplementarios por si acaso: en este caso, teníamos tres juegos extra disponibles, incluido nuestro kit de demostración, el cual tenemos que guardar. Decidí hablar con los estudiantes: muy pocos sabían coser, e incluso aunque el trabajo de costura no requería grandes habilidades, algunos estudiantes encontraron más productivo trabajar en parejas. Esto nos pareció interesante e innovador.

Después, les expliqué lo que tenían que hacer y cómo utilizar el material a su disposición guardado en grandes bolsas.

Los materiales eran:

- Un perchero que tenía ya forma humana, con cabeza, brazos, cuerpo, y piernas.
- Una pequeña pelota de lana para enrollar alrededor de la cabeza para formar un rostro, dejando espacio para atar los cabellos.

- Cuarenta pedazos de lana de 30 centímetros ya cortados para los cabellos.
- Unas tijeras.
- Agujas para coser.
- Tres pequeños carretes de hilo para coser (negro, blanco y marrón).
- 50 centímetros de forro de espuma.
- Dos pedazos de un metro de diferentes telas africanas.
- Dos DVD con unos veinte pedazos de 1cm/50cm de distintas telas ya cortados.
- Un pequeño pincel para utilizar el pegamento dado por la escuela.
- Una pequeña bolsa de plástico con perlas de vidrio e hilo para joyas.

Todo fue repartido, y los materiales alcanzaron.

Nos divirtió ver la manera en que se comprometieron con el proyecto. Habíamos aconsejado a las parejas repartirse las tareas, pero no, ¡lo hicieron todo juntos! Incluso el hecho de enrollar la lana para crear la cabeza y el rostro se hizo a cuatro manos, ¡una verdadera hazaña! Luego ataron los pedazos de lana para realizar la cabellera, siempre a cuatro manos... ¡Fascinante!

Habíamos instalado en la pizarra dos de nuestros "Hombres de Pie" para permitirles evaluar el tamaño y la combinación de accesorios, pero también para confirmar que era posible crear grandes personajes a partir de los percheros acondicionados que les habíamos entregado, ya que algunos decían que dudaban de que fuera posible y consideraban la posibilidad de cortar drásticamente los grandes pedazos de telas proporcionados.

Dedicamos un poco de tiempo a impartirles una rápida iniciación a las bases de la costura con el fin de ayudarles a confeccionar la ropa de sus personajes.

Algunas conversaciones destacables fueron:
- "¡Hemos conseguido una manera para no coser!" Anunciaron orgullosos dos estudiantes.
- "¡Genial! Pero sin usar grapas y sin pegamento, por favor. Podéis usar alfileres".

Los estudiantes tenían cierta libertad siempre que no usaran ciertas herramientas. Tienen agujas para coser, tijeras, y pegamento líquido, que también les fue proporcionado para elaborar ciertos accesorios, excluyendo la ropa. Al cabo de unos quince minutos, pequeños rostros emergieron con cabellos largos de diferentes colores según las lanas distribuidas o los mechones de falsos cabellos que hubieran creado.

Así mismo, aparecieron sonrisas de diversión en las caras de los estudiantes. Esto nos hizo sonreír a nosotros también, porque a pesar de sus 14 o 16 años, la vista de esta transformación genera alegría tanto en los pequeños como en los mayores, el mismo asombro. ¡Casi nos esperábamos verlos jugar con su personaje en transformación!

Cubrir la pequeña figura con una tela espesa y espuma para darle una nueva forma y agrandar el personaje fue un trabajo que requirió toda su atención, la sala se quedó en silencio durante unos veinte minutos teniendo como único fondo sonoro la música de la kora de Ballaké Sissoko y el violonchelo de Vincent Segal. Luego llegó la hora de ajustar y coser la ropa, largas faldas o pantalones, habiendo hecho su elección cada estudiante y pareja. Para los binomios, este esfuerzo creativo entre dos, además de enriquecer el trabajo, también les mostraba sus límites.

Los estudiantes tomaron algo de tiempo para elaborar los peinados mientras sus profesores y otros docentes que vinieron a ayudar trabajaban en colgantes hechos con DVD para los o las que lo desearan, o los ayudaban a terminar las

costuras de la ropa y a enhebrar una aguja para permitirles avanzar más rápidamente; ¡un verdadero trabajo colectivo, alegre, tanto para los docentes como para los estudiantes!

Finalmente obtuvimos muy bellos y grandes "Hombres de Pie". Dos chicas que no habían terminado a tiempo durante las dos horas del taller se quedaron en la sala. Con una gran sonrisa, nos dijeron cuán felices les había hecho este taller. Al principio, estaban preocupadas y se sentían incómodas porque habían leído el libro de Gaël Faye, y consideraban las descripciones de ciertas escenas de una violencia difícil de imaginar... Las dos eran originarias de familias judías y se habían criado en la memoria de la Shoah, para ellas, el más terrible de los genocidios si se estableciera una escala de valor. De modo que era imposible para ellas imaginar aceptar este genocidio: más de 800 000 Ruandeses Tutsi fueron masacrados en cien días - era impensable. Se habían sentido entonces quebrantadas al principio del taller.

"¿Y, ahora?"

Una de las dos recitó, mirando su trabajo:

"Entonces ¿por qué están en guerra? Porque no tenían la misma nariz. La conversación había parado ahí. Bueno, era bastante extraño este asunto".

"Sigue siendo extraño este asunto", comentó la segunda.

Algunos meses después, al clasificar las fotos tomadas durante el taller, entendimos por qué los estudiantes, sus profesores de francés y los que habían venido a ayudar, calificaron el taller como "Taller terapia".

Nos involucramos mucho. Claro que el tema había llamado la atención de los estudiantes y muchos se sentían enfadados porque un genocidio pudiera haber sucedido en los albores del siglo XXI. Pero siendo estudiantes de una prestigiosa escuela que los preparaba para ingresar en universidades igualmente prestigiosas, también utilizaron la ocasión para calmarse.

Aprovecharon la oportunidad que les fue ofrecida para dejar correr a sus manos, para crear, para no preocuparse por calificaciones y notas. Es, a veces, difícil medir el grado de satisfacción de estos adolescentes, pero claramente, algo muy emocionante había sucedido en el taller. Esto no fue un milagro o una suerte repentina. Estos jóvenes estudiantes concentrados en la creación de los "Hombres de Pie" habían sencillamente, volviéndose artistas, rendido un lindo homenaje a la memoria de los miles de desaparecidos en el genocidio ruandés y en todos les genocidios.

La mejor terapia consiste simplemente
en crear algo
con sus manos, en apreciar
el momento de la creación,
para estar presente para sí mismo
y para los demás.

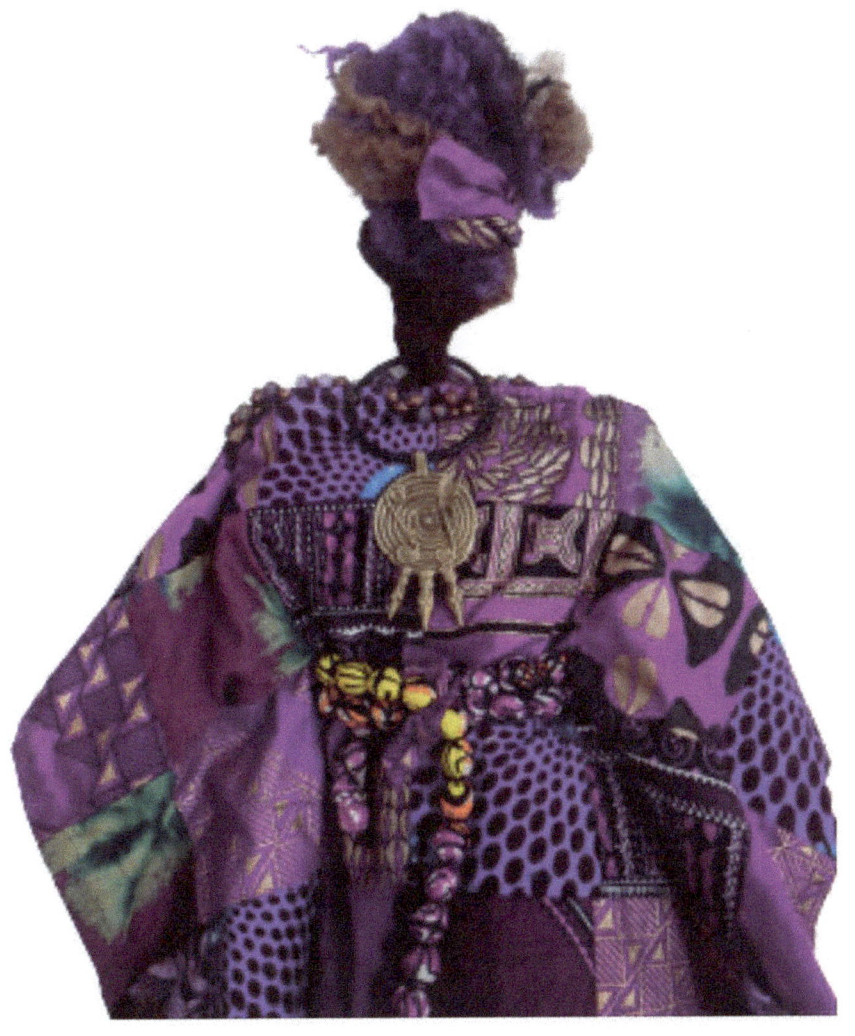

Hombres de Pie

II- DE YO para MÍ

El taller *DE YO para MÍ* tuvo lugar durante un fin de semana de retiro con un grupo de mujeres al norte del Estado de Nueva York.

Durante este retiro acompañamos a un grupo de ocho mujeres apoyadas por una organización de rehabilitación y de ayuda a las mujeres maltratadas y abusadas. El retiro tuvo lugar en el campo. Los organizadores programaron una serie de actividades entre las cuales estaba uno de nuestros talleres de dos horas: YO para MÍ.

Nos encontramos con el grupo en el centro de Manhattan a las 7h un sábado por la mañana. Todas nos subimos al microbús: el grupo se componía de una jefa de cocina, una psicoterapeuta, una coordinadora de trabajo social que conducía el bus, y de las ocho mujeres, que tenían de 30 a 60 años.

Llegamos al final de la mañana a una casa solariega, al final de una campiña boscosa, un lugar espléndido.

La primera tarea fue asegurarse de que no faltaría nada para las diferentes comidas que había que preparar durante el fin de semana.

Para mediodía comimos bocadillos de verduras, la jefa de cocina nos advirtió que solo había previsto menús vegetarianos al ser la mayoría de las mujeres vegetarianas.

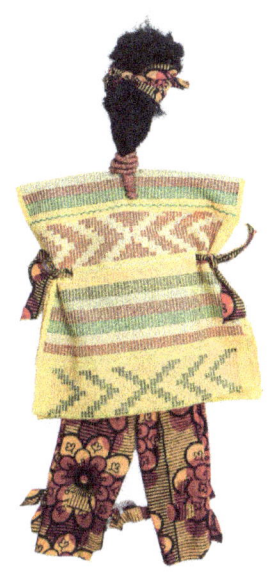

Estuve a punto de pedir auxilio,
pero mi voz era inaudible,
¿es raro no?
Además, si hubiera pedido ayuda,
todo esto no habría tenido sentido para mí.
P.

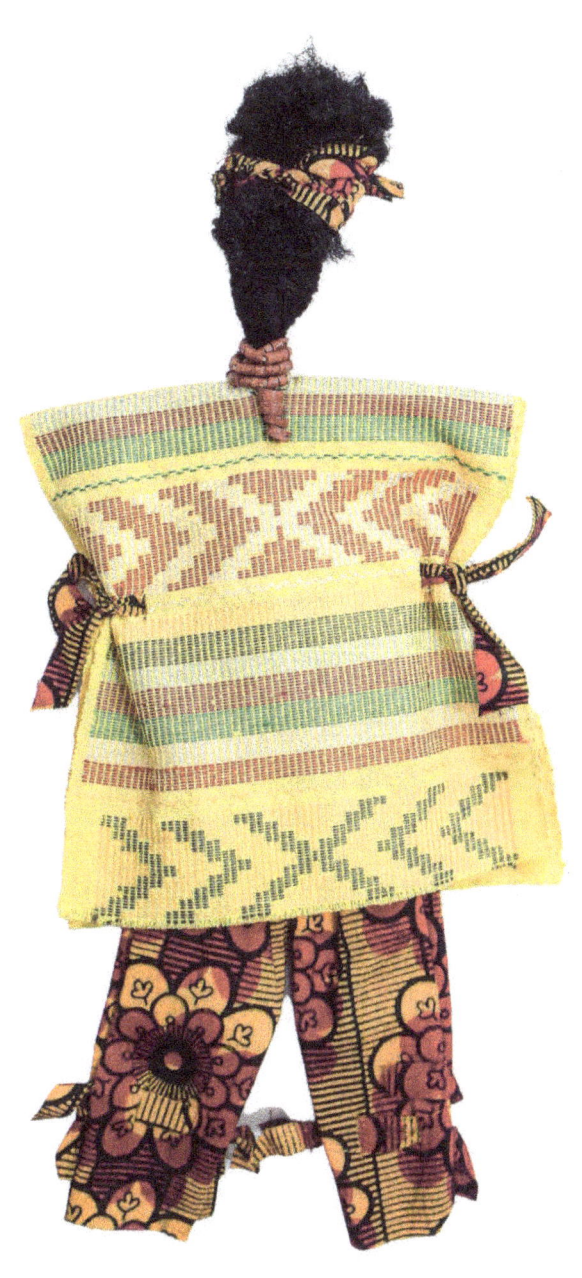

Taller 'YO PARA MI

Enseguida se formaron grupos casi espontáneamente, uno para ayudar a la jefa de cocina a pelar las verduras, otro para colocar el equipaje y airear las habitaciones. La jefa, alegre y bonachona, anima las conversaciones desde la cocina, conversaciones que salpica con grandes carcajadas.

Aunque la atmosfera está relajada, las mujeres mantienen una cierta distancia con lo que llamaremos el personal de supervisión. La mitad de las mujeres se conocían, las otras se acababan de conocer. A pesar de referirse por su nombre de pila las unas a las otras, todas seguían llamándonos de "Señora".

Lo importante era asegurarse de que reinara un buen ambiente de franca camaradería. Estas mujeres, a flor de piel, atravesaban un sufrimiento similar, pero el hecho de participar en este retiro era vivido como una oportunidad para "soltar las riendas", poner distancia entre una situación cotidiana difícil y el presente.

Después del almuerzo mientras algunas descansaban, leían o dormían, fui de paseo por el campo con M. y T. Ellas nos explicaron que esperaban mucho de este retiro sin poder realmente formular sus expectativas. Hacían preguntas sobre el taller YO para Mí pero no insistieron para saber más. Las sentimos un poco tensas y desilusionadas.

Habían participado en este retiro desde hacía tres años y era la primera vez que se programaba un taller de arte y reciclaje. Estaba claro que confiaban en las organizadoras, pero no estaban convencidas de la utilidad de todas las actividades propuestas. Sin embargo, parecían curiosas y concluyeron con un "¡Ya veremos!".

Entendimos mejor sus reticencias, participando en el taller de escritura animado por M., la terapeuta. Ese taller era también nuevo en el programa. Todo lo que saliera de su rutina las

estresaba y la idea de escribir, aunque tan solo fuera una línea, les parecía fuera de alcance. M. debió de dirigirse personalmente a cada una para tranquilizarlas y poder arrancar con el taller. Después de la cena limpiamos.

Finalmente empezamos el taller de YO para Mí más tarde el mismo día. Estaba previsto que cada una se instalara donde quisiera, la casa era lo bastante amplia para que tuvieran esta libertad siempre que escogieran un lugar con buena iluminación y fácil acceso. Entretanto presenté el taller, distribuí el material y contesté a sus preguntas.

Cada una recibió una bolsa grande de papel que abrimos juntas. Explicamos la manera en que iba a desarrollarse el taller, siendo necesaria cierta disciplina para que la realización del proyecto se hiciera de la mejor manera y que pudieran abandonarse a su creatividad.

Sacamos uno por uno los materiales dentro de la bolsa:

- **Un perchero con forma de persona** sería la base de la persona que iban a crear.
- **Una pequeña pelota de lana para la cabeza**, me tomé el tiempo de enseñarles cómo desenrollar la lana para formar la cara y cómo poner los cabellos.
- **Cuarenta pedazos de lana de 30 cm (más o menos) pre-cortados para los cabellos,** pero también dejamos la elección de mechas de falsos cabellos que se fijarían en la cabeza.
- **Unas tijeras**, que serían muy útiles.
- **Agujas de costura,** podrían usarlas o no, La aguja grande serviría para fijar las mechas y los falsos cabellos.
- **Hilo de costura negro.**
- **Cuatro pedazos de tela de 50 cm/ 50cm para la ropa.**

- **Cuatro o cinco pedazos de telas de diferentes tallas y colores** previstas para realizar accesorios, si así lo deseaban.
- **Una pequeña funda de plástico con perlas de vidrio, hilo de joyero elástico y 7 cauris** (pequeñas conchas).

Para terminar, les explicamos cómo colocar la ropa (faldas, túnicas, o pantalones), contestamos las preguntas. Escuchaban atentamente, ninguna parecía ansiosa, todo lo contrario, estaban sonrientes y visiblemente relajadas. Preguntaron sobre el uso de los cauris:

Respondí que la utilización de los cauris se inscribe en las tradiciones africanas. En África como en China, hace muchos años, los cauris constituían una moneda de trueque. Hoy es un pequeño amuleto para algunos, y un objeto de culto para los Yoruba en Nigeria; más lejos, para las japonesas, una antigua costumbre consistía en aferrarse cauris con la mano durante el parto.

Los cauris pueden incluirse en un collar, pueden añadirse a los cabellos o coserse a la ropa. El número siete: cifra espiritual, cuenta y corresponde al conocimiento, al saber, al análisis y la suerte, creencias que nos proponíamos compartir con ellas y en las que podrían profundizar más adelante si lo deseaban.

Distribuimos pedazos de telas complementarios, que podían cortar y añadir a los que ya tenían. No estaban obligadas a utilizar los cauris, los podían dejar en una bolsa en la esquina de su mesa para otra participante que quisiera recuperarlos.

- "¿Y música?" Preguntaron.
- "No habrá música, instálense allí donde les sea más conveniente. El silencio las ayudará mucho a crear."

De YO para MÍ era una meditación silenciosa.
Cuando nos dijeron que habían entendido el enfoque, las dejamos trabajar a su ritmo.

"Solo mis manos hablan conmigo, me ayudan a entrar en mí y a conectarme con mi corazón, a regular mi respiración. Si existe un reto, no debe espantarme, ya que tiene la finalidad de desembocar en un encuentro con una mujer o un hombre que se me parece y que veo muy bella o muy bello, mi hermana o mi hermano gemelos".

Aunque la mesa de la sala era muy grande y podía acogerlas a todas, varias se movieron, dos pidieron ir a sus cuartos, una se fue a la cocina, otra se instaló en una pequeña mesa cerca de la chimenea. La coordinadora se encargó de las luces antes de acomodarse también en la gran mesa cerca de la jefa y de M., la terapeuta, pues todas participaron en el taller.

Cuando empezamos a pasar de una a otra, muy rápidamente constaté que estaban concentradas, con pocas preguntas, y visiblemente deseando que las dejara tranquilas. Cuando finalmente se terminó el taller, tarde en la noche, nos encontramos alrededor de la gran mesa de la sala principal.

Había ánimos en el aire, sonrisas rescatadas de la infancia e impaciencia por compartir sus experiencias. Propusimos que una tras otra, cada una hablara de su experiencia y presentara a su gemela o su gemelo nombrándolos.

Fue una larga y bella velada, muy animada y acogedora, hablando de la experiencia de crear.

"Viví este taller como un parto, sola, y con las manos desnudas.

Pensé en ciertas mujeres amerindias, de cuyo nombre me olvidé, que se van solas a dar a luz en la selva. Al principio pensé que no lo lograría, no estoy acostumbrada a hacer estas cosas. Me habría gustado tener un modelo, pero de nada habría servido. Entré en pánico, sobre todo al acabar la cabeza y poner los cabellos, estuve a punto de pedir auxilio, pero mi voz era inaudible, ¿Es raro no? Además, si hubiera pedido ayuda, todo esto no habría tenido sentido para mí."

P., la mayor, se rió al presentarnos a su gemelo, el que finalmente había terminado, con aprehensión, pero también con alegría por haber logrado crearlo sola.

S. entonó el góspel "Take me to the water" retomado en coro por todas nosotras para celebrar a su gemela:

- "Me hizo mucho bien, me siento tan feliz."
- "No me he sentido tan bien desde hace mucho tiempo" confesó tímidamente L, al presentarnos a su gemela.
- "Soy la sombra, Eva es la luz, ella vuela, en todas partes a mi alrededor," nos confió en un murmuro. Eva su gemela llevaba ropa muy sofisticada contrastando con su propia vestimenta, muy sencilla y más bien neutra.

X nos contó sobre la tradición de los yorubas en Nigeria. Sus figuritas *Ibeji* representaban gemelos, que habían sido dotados de poderes sobrenaturales, benéficos para su familia.

Si uno de los gemelos muere, es primordial fabricar una figurita representando al difunto para proteger a sus allegados de las consecuencias nefastas que podría provocar la separación de su alma de la de su gemelo vivo. La estatuita *Ibeji* es entonces el receptáculo del alma del gemelo muerto y se le prodigan los mismos cariños que al vivo. Cuando los dos gemelos fallecen, es necesario fabricar dos figuritas para que su espíritu pueda aportar beneficios y prosperidad a su familia.

"Los Ibeji siempre están representados por adultos. Perdí a mi hermana gemela cuando tenía 4 años, tengo la sensación de volver a darle vida hoy y eso me hace sentir completa."

Todas observaban sus creaciones con rostros maravillados y sonrisas confiadas.

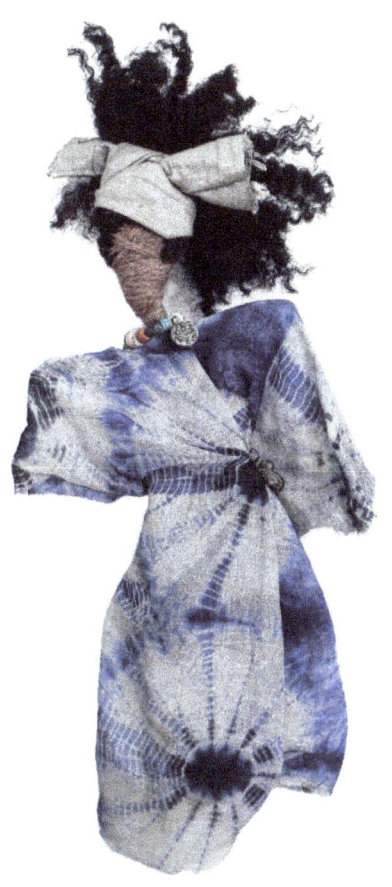

No huyo, vuelo.
Entiendan bien, vuelo.
Sin humo, sin alcohol.
Vuelo, vuelo…

Michel Sardou

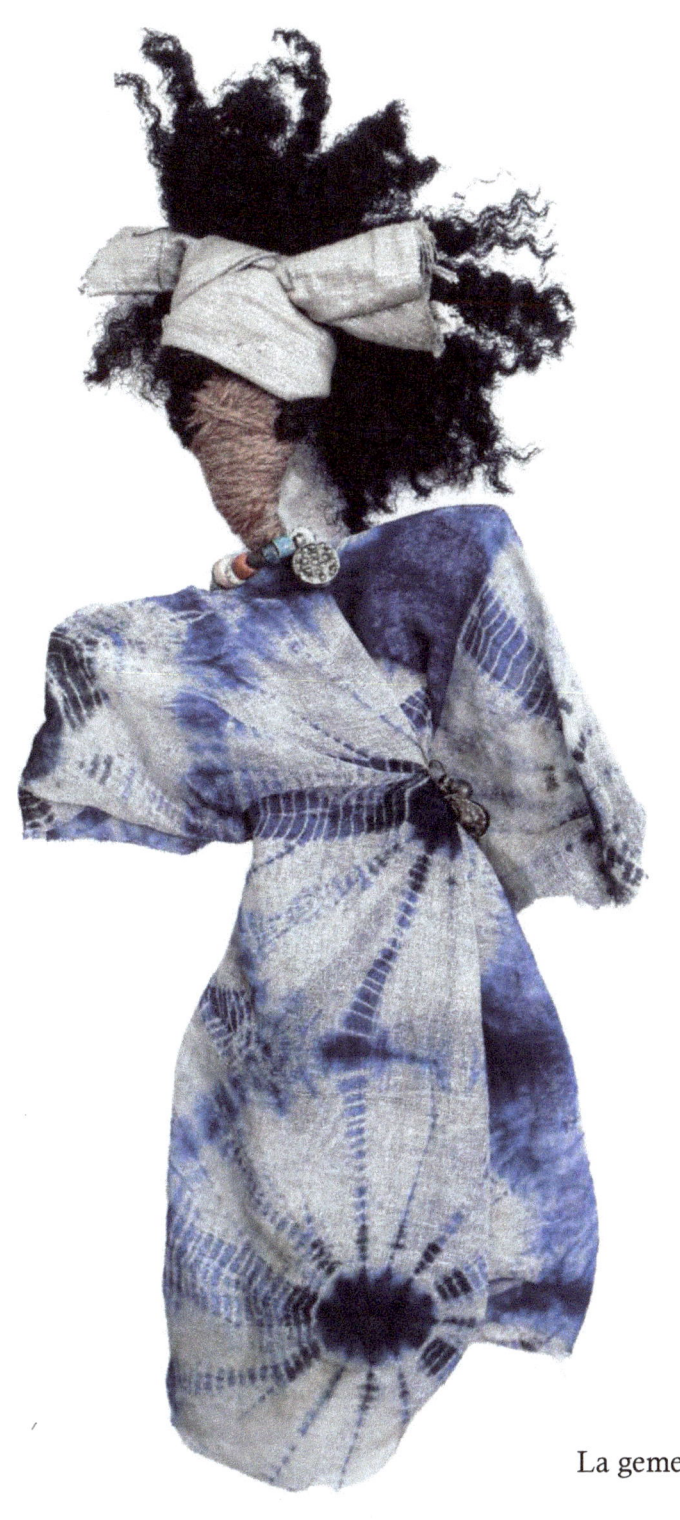

La gemela de L.

III- El día en que decidí ser bella... Dejé de tener la pesadilla que estropeó mis noches durante años...

«El día en que decidí ser bella... dejé de tener pesadillas».

Estábamos con un grupo de adolescentes, chicas de 14 a 16 años con las cuales nos reuníamos una vez por semana desde hacía varios meses. Habían decretado no estar interesadas por el proyecto: crear "fashion bags" a partir de cestas de plástico, (los envases de frambuesas y otros frutos rojos). Había que ensartar los pedazos de telas, anudarlos lo máximo posible y repetirlo... Ellas decían que era fastidioso. Ante su descontento, podíamos haber dicho que no debían rechazar un taller preparado específicamente para ellas (conversación que teníamos a menudo con ellas). Decidimos elegir otro enfoque y les propusimos "el juego de la historia":

"Una, dos o tres de entre ustedes, de acuerdo con el tiempo que nos queda juntas van a contarnos una historia, algo bueno que les haya pasado. Mientras escuchan, y sin hacer comentario, van a trabajar en sus bolsitos. Ya verán que será muy divertido. La única regla es no interrumpir la historia ni por algún problema relacionado con su trabajo. ¿Quién quiere empezar?"

Sorprendidas por un momento, vacilaron. Finalmente M. se levantó:

"Mi historia se titula: *¿Por qué decidí que soy bella?*"
Sus compañeras la recibieron con gritos de apoyo: "¡ESO!"

"Un día decidí que era bella y les voy a contar por qué: estaba harta de oír que me trataban de fea en la escuela, pero también lo hacían mis primos y a veces, mi madre.

Todas las noches, desde mis 10 años, tengo la misma pesadilla: una sombra me visita, revolotea a mi alrededor, y

arremete contra mí. No puedo hacer nada, ni agarrarla, ya que es una sombra. Intento empujarla, sé que está aquí, la siento, pero es una sombra, no la puedo liquidar. Estoy aterrorizada, intento gritar, pero ningún grito sale de mi garganta. La sombra termina por elevarse de nuevo por los aires y desaparece. Estoy temblando y no me atrevo a moverme, a veces siento que me caigo en un pozo sin fondo, caigo, caigo... Necesito horas para volver a la superficie. ¡Cuando emerjo, estoy agotada, muerta de cansancio! Un día creí haber oído que la sombra me decía que era fea, pero era imposible, las sombras no hablan... Otra vez pensé que la sombra me hablaba de nuevo y me decía "Mírate en un espejo y verás, realmente eres fea" ¡Era de locos!
Hacía tanto tiempo que me había instalado en mi fealdad que casi no me miraba en un espejo. La sombra volvía todas las noches, y entonces un día, me miré en un espejo... No hace mucho de esto..."

Como para asegurarse de que aun la estaban escuchando, M. se tomó el tiempo de mirar detenidamente a sus amigas, sentadas en un gran círculo de mesas.

"... ¿Puedo seguir con la historia?" "¡Claro!"

Las veía a todas atentas, a la escucha mientras ensartaban y anudaban sus pedazos de telas.

"¿Por qué fea? ¿Qué significa ser fea? ¿Quién decide lo que es feo y lo que no lo es? ¿Feo o fea con relación a qué? ¿A quién?" retomó M. "Ahora decidí ser bella: mis cabellos son muy espesos y crespos... siempre los he dejado crecer sin cuidar de ellos. Los peiné y cepillé fuertemente, aunque esto me haya dolido y pude hacerme dos grandes trenzas..."

La voz de M. era tenue y profunda a la vez. Habla muy calmadamente.

"... He mirado mi rostro detenidamente, ya no tengo granos, mi piel es lisa. En cuanto a mi nariz, sí, está achatada, pero

me parece que combina bien con mis ojos grandes-no ojos gordos, como dice mi prima que se llama Rita. Tengo ojos grandes, largas pestañas, y no necesito depilarme las cejas."

Observamos las manos de las amigas activándose en sus cestitas.

"Si mis ojos hubieran sido enormes, quizás me habrían permitido distinguir quién era esta sombra en mis pesadillas, pero no, mis ojos no son lo suficientemente grandes, son solo como dos voluminosas y hermosas almendras, son de un marrón muy oscuro, casi negro. Mi boca combina con mi nariz, digo eso porque mis labios son carnosos, me gustan mucho sobre todo desde que leí en una revista que hay estrellas que se operan para espesar sus labios y tener *labios golosos… golosos para devorar la vida…* Sí, ¡Voy a devorar la vida! Hoy soy bella, encuentro el rostro que me devuelve el espejo, no tengo más miedo de mirar mi cara. Y sí, estas dos gruesas trenzas me quedan estupendamente y me hacen una linda cabeza".

Sonríe, siguiendo con su historia. "Soy alta, demasiado alta para mi edad dice mi madre, ahora tengo 15 años y es verdad que, desde la edad de 10 años, siempre fui la más alta de la clase. Entonces tenía pequeñas tetas, y todavía lo son. Creo que un día la sombra dijo algo sobre mis tetas: *que estaban redondas como melocotones.* ¿Es ridículo eso no? ¡¡¡Sí, claramente ridículo!!! ¡Esta pesadilla me aterrorizaba, volver a la superficie me agotaba tanto que al despertarme no me acordaba de nada, sudaba tanto que acababa empapada! Ahora que soy bella, puedo mirarme a mí misma, mi espejo me enseña un cuerpo normal, largas piernas, ni gruesas ni flacas, ¡normales, vamos! ¿Quién se atrevió a decirme que yo era demasiado fea? ¡Mi cuerpo (como mi nariz, como mis labios) es fuerte, está vivo, lo miro y hoy en día sé que soy bella! Ahora voy a seguir mirando a mi cuerpo.

¿Cómo pude hacer para no ver cuán hermoso y fuerte es? ¿Saben qué? Desde que soy bella, dejé de tener esta horrible pesadilla, la sombra se largó...creo que la sombra se desvaneció...".

Se paró y observó a sus amigas que no la miraban y se centraban en sus cestas ahora, impacientes por acabarlas por completo. Dos de ellas lloran. Nadie dice nada... M. concluye con una gran sonrisa:

"Chicas, hoy soy bella y es suficiente, ¡basta de pesadillas!"
"¡M. Eres bella y tu historia es genialísima!" Dijo S., su mejor amiga, quien se levantó y la abrazó.

Ninguna deseó hablar durante los cuarenta minutos restantes, se afanaron por acabar su "fashion bag" y no hicieron ningún comentario cuando pusimos la música de Manish Vyas (*Water down the Gange)*, una canción que sabíamos que les gustaba. M. se puso también a acabar su bolso. Parecía serena...

*Quien no ha aún sufrido
desgracia alguna, no habla.*

Refrán ruandés

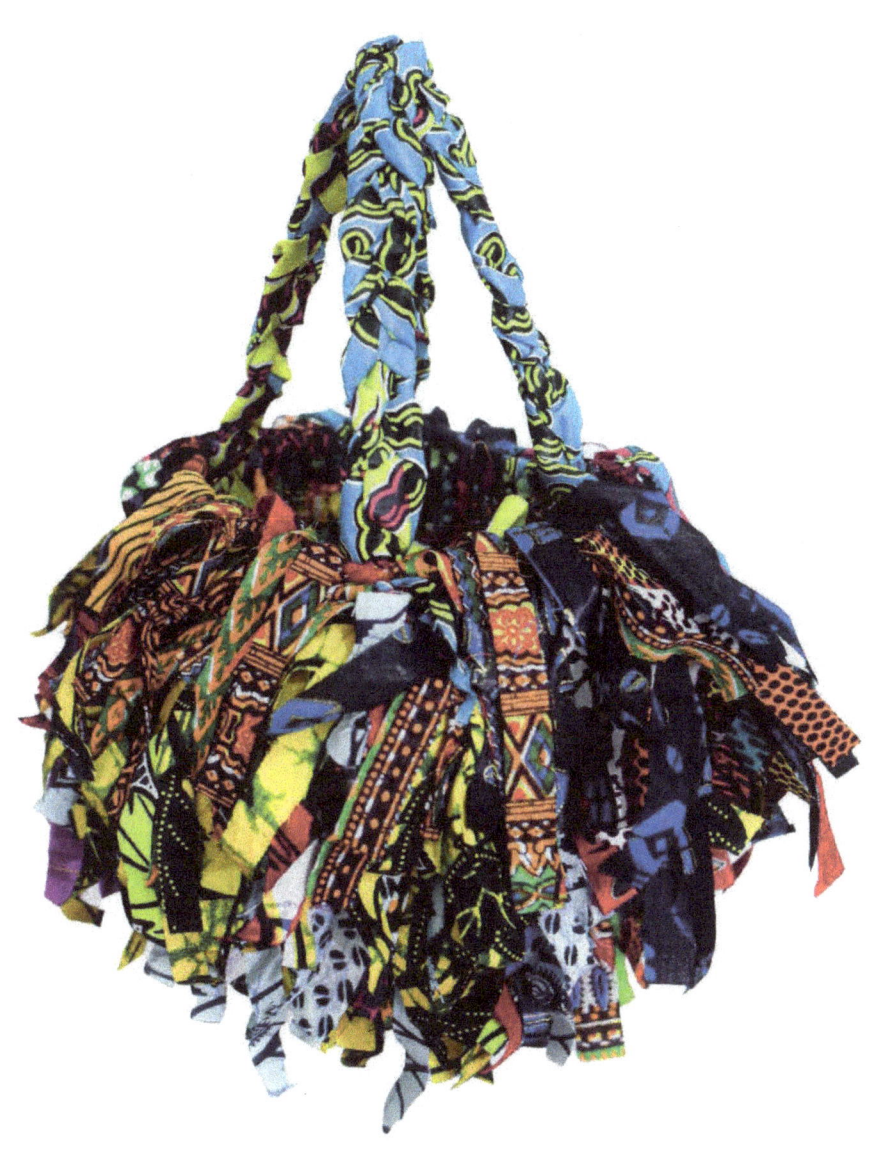

Fashion bag

IV- Taller de máscaras

Una actividad organizada por una empresa para su personal.

Esto puede parecer una broma, pero después del taller "traders" de Nueva York y del taller de la brigada de cocinas en un restaurante muy elegante de Cuzco en Perú, poder dar la posibilidad a otro grupo de personas para recuperar sus energías parecía perfecto. El Proyecto Colibrí, son momentos de relajamiento meditativo para todos, y si bien ciertos universos laborales reúnen individuos del mismo género, ¿por qué no? Nos adaptamos.

Abordé el tema con "súper machos" peruanos que conocí en Cuzco; al final, admitieron que el ejercicio fue divertido y simpático. Tener una actividad manual solo entre hombres, les permitió relajarse completamente y en todos casos, ¡no tuvieron que involucrarse en el juego de seducción casi automático en el que habrían entrado si hubiera mujeres!

En Nueva York, me pidieron, sin previo aviso, proponer un taller de relajamiento para un grupo de ejecutivos (en el medio de la alta finanza) en situación de estrés extremo debido a una carga de trabajo descomunal durante un período de actividad intensa. Aceptamos con aprehensión y algo de preocupación ya que no tuvimos tiempo de informarnos sobre los participantes a los cuales teníamos que proponer el taller. La única información que tuvimos en el momento de la selección de nuestro taller había sido "economistas en crisis", lo que para nosotros no significaba nada claro. Habíamos organizado talleres allá donde nos invitaran, con mujeres en situación de desamparo, con niños de las calles, con escolares y estudiantes de todos los niveles,

pero jamás en los medios financieros. Era una primicia. El lugar en donde se desarrollaba el taller, así como el número de participantes nos fueron entregados la víspera vía SMS, tarde en la noche. El Proyecto Colibrí: "para situaciones de urgencias". ¿Por qué no?

Elección del proyecto: una máscara que decorar con pequeños pedazos de telas de diferentes formas, motivos y colores. Debía realizarse lentamente. Hay que poner el pegamento en la máscara y pegar pedazos superponiéndolos unos encima de los otros:

"Bajen el ritmo, vuelvan a pegar los pedazos". ¡Un programa completo!

Rápidamente, tuve que trabajar con el material del cual disponíamos: máscaras de papel maché listas para ser decoradas, una variedad de telas africanas para recortar, una gran cantidad de DVD, así como cordones de plástico de varios colores y varias fotos de máscaras Elefantes Bamikele de Camerún.

El número de participantes era de mínimo 15, y máximo 20, lo que significaba que debíamos hacer preparativos y traer materiales para 22-23 personas.

Así nos encontramos una tarde de otoño, en el vigésimo piso de un inmueble neoyorkino, en una sala naturalmente alumbrada por grandes ventanales, impregnada de una bella luz otoñal. Largas mesas colocadas en cuadrados nos permitían desplazarnos cómodamente entre los asistentes, y había sillas cómodas para los participantes.

Nos habían pedido llegar media hora antes del inicio del taller. Nos acompañaba P., nuestra joven estudiante en prácticas, muy animada por la nueva aventura.

Instalamos los materiales y conversamos con la responsable de comunicación, nuestra interlocutora, la misma que había

seleccionado nuestro proyecto, inmediatamente conquistada por nuestra labor. Nuestro proyecto le parecía sencillo y eficaz, por tanto, quería participar.

Los señores fueron muy puntuales. Todos eran unos cuarentones. Dieron una mirada rápida al material colocado sobre las mesas y sin preámbulo, nos interpelaron:

"¿Así que vamos a reciclar?" Esto parecía divertirlos. Todos tenían un pase con su nombre inscrito encima, pero quisieron, a pesar de todo, presentarse uno tras otro. John, Peter, Henry y los demás ... Como en un juego.

Un teléfono sonó, lo que desembocó en un breve instante de tensión. Era una infracción de las reglas que imponemos y que señalamos cuando aceptamos efectuar un taller: nada de teléfonos (ni de desplazamientos para llamar o recibir una llamada durante toda la duración del taller).

El que recibió la llamada salió para contestar. Al regresar nos explicó que estaba esperando esta llamada importante. La responsable de la formación tomó entonces la palabra con mucha calma, explicando que sería advertida en caso de urgencia si fuera necesario comunicarse con uno de los participantes y que evidentemente les avisaría de inmediato, luego los invitó a relajarse:

"Apaguen sus celulares. ¡Relájense y disfruten!". Podía escuchar murmullos dentro del grupo que pareció apreciar la intervención. Esto pudo aliviar su frustración por tener que deshacerse de su herramienta de vida y de trabajo. También aprecié que "jugaran al juego" para que su tiempo en el taller pudiera ser una experiencia sencilla, completa y hermosa para cada uno de ellos. Nos reservamos sin embargo la posibilidad de volver a hablar del incidente al final del taller, si así lo quisieran.

La sonrisa de la responsable de comunicación, y el buen humor jovial de "P" nuestra estudiante, que los interrogaba

sobre su trabajo, rápidamente relajaron el ambiente. Empezamos por explicarles lo que tendrían que hacer, y las condiciones en las cuales se desarrollaría el taller, con la posibilidad al final, para cada uno, de presentarse nuevamente contando su experiencia de creación de la máscara.

"Tienen hora y media para decorar su máscara y utilizar los CD para añadir las orejas inspirándose en las máscaras Elefante de la tribu Bamikele de Camerún. Olvídense de sus relojes, dejen correr el tiempo.

Coloquen cada pieza de tela en su máscara sin dejar el menor espacio vacío superponiendo los pedazos. Elijan sus pedazos antes de poner el pegamento en la máscara, peguen, y vuelvan a hacerlo cuantas veces sean necesarias. No cubran los ojos."

Decidimos poner el *Oud* de Anouar Brahme, lo que instauró el silencio en los participantes. Parecía como si estuviéramos en un lugar muy peculiar fuera de Nueva York en el que señores con corbata estaban encorvados encima de una máscara de papel maché mientras pegaban con un pincel, pedacitos de telas coloreadas. La imagen quedaba fuera de nuestra realidad, como si se tratara de otro mundo, alejado de la muy "business is business" Nueva York, y de los dólares de Wall Street, donde cada minuto representa sumas de dinero ganado o perdido.

Acompañamos a estos señores, quienes ya no pertenecían a aquella realidad. Avanzaban en aquel preciso instante hacia la dimensión Proyecto Colibrí en la cual se preguntaban cómo crear orejas con DVD y pedazos de telas pre-cortados. Ejecutivos de alto rango que se reían, jugaban y se interpelaban colocando las máscaras en sus rostros cuando terminaban.

"Mírame... Mira lo que he hecho". "El mío se lo voy a regalar a mi hija".

"Todos hemos terminado. ¿Cómo saben exactamente el tiempo que necesitamos para decorar esta máscara?" Pregunta sin respuesta. Adaptamos nuestros talleres al tiempo que nos corresponde. No buscamos que sean como una carrera: sin quererlo nuestras manos nos guían, y entonces nos convertimos en los maestros de nuestro propio tiempo. Les preguntamos: "¿Qué es lo más importante? ¿Terminar su máscara reloj en mano? ¿O apreciar el tiempo durante el cual lo han hecho? ¿Los dos?" Contesté. "Entonces no hay ningún problema, todo se desarrolló al ritmo de su meditación". Seguí: "Lo importante es asegurarse que el taller se desarrolle de manera que permita a cada uno soltarse, respirar, meditar, y, además, ya que estamos varios reunidos en un mismo proyecto, les damos también un tiempo para compartir e intercambiar. No hay competición. Y ahora, si lo desean, la palabra es suya."

Notamos varias de sus observaciones; en su mayoría, todas giraban alrededor del hecho de que no son artistas, que jamás habrían imaginado que podrían realizar lo que habían hecho "como niños" durante su trabajo; en su vida esto era superfluo. Compartir una copa o dos, durante la "happy hour" al final de la jornada con los colegas, de acuerdo, tirarse en el sofá al llegar a su casa, y despertarse muy temprano para otro día de carreras: todo eso formaba parte de su vida seis de cada siete días, y quejarse de este ritmo de vida era imposible.

"¿Y Ustedes tenían exigencias para nosotros, y nuestro trabajo?" pregunta H.

"Exigencias no es la palabra. Claro que deseamos que respeten los horarios fijados previamente, y como ya han notado, que su celular esté apagado. Queremos intervenir lo menos posible en el proceso de creación. No estamos aquí para evaluar lo que hacen. A partir del momento en que se

pone en marcha el taller, estamos pendientes de que el encuentro sea de lo mejor posible."

"¿El encuentro?"
"El encuentro con usted mismo, ¡Con el creador que es usted!" Sus rostros se llenaron de sonrisas.
"Dos horas sin teléfono, sin SMS, sin pantallas, sin estar a la defensiva y sin preocuparse, esto es un milagro para mí," comentó L.
Todos asintieron.

Nos hubiera gustado sacar fotos de estos rostros relajados, casi infantiles. Se lo dijimos, lo cual les hizo reír mucho…

J, 40 años. "¡No les digan a nuestras mujeres lo que acabamos de hacer, por favor, creen que somos *traders*! Yo leo las páginas financieras de las revistas que recibo o a las cuales estoy abonado *online*. Cuando era más joven me encantaban las novelas de aventuras y los tebeos. No recuerdo desde cuándo no he leído otra cosa que no fueran estas páginas financieras, materialmente no tengo tiempo de leer otra cosa, ¡imposible! corro todos los días, felizmente… De modo que imaginar pegar pedazos de telas en una máscara y pensar que eso me procure bienestar, me parece una locura…"

La responsable en comunicación nos explicó que este tipo de taller es difícil, casi imposible de organizar. Hay varios seminarios organizados por el comité de empresa, pero la agenda fluctuante de algunos ejecutivos financieros difícilmente les permitía organizarse, y, de todos modos, siempre debían de dar la prioridad a seminarios de formación o a viajes profesionales. No se lo podía creer, ya que, aunque el taller del Proyecto Colibrí no fue impuesto, había despertado mucha curiosidad.

Les agradecimos a todos su participación.

Entonces estos 15 señores de camisa blanca y corbata se levantaron en coro y aplaudieron.

Encuentro improbable del proyecto Colibrí: ¡Una primicia!

A continuación, he aquí el material que repartimos a cada uno de ellos:
- Una máscara pre-formada de papel maché.
- Un pincel, un pequeño vaso de papel para el pegamento líquido.
- Unas tijeras.
- Pedazos de telas pre-cortados.
- Cuatro CD, unos 20 trozos de telas pre-cortadas en pedazos de 1cm por 50cm.
- 50 cm de cordón de plástico.

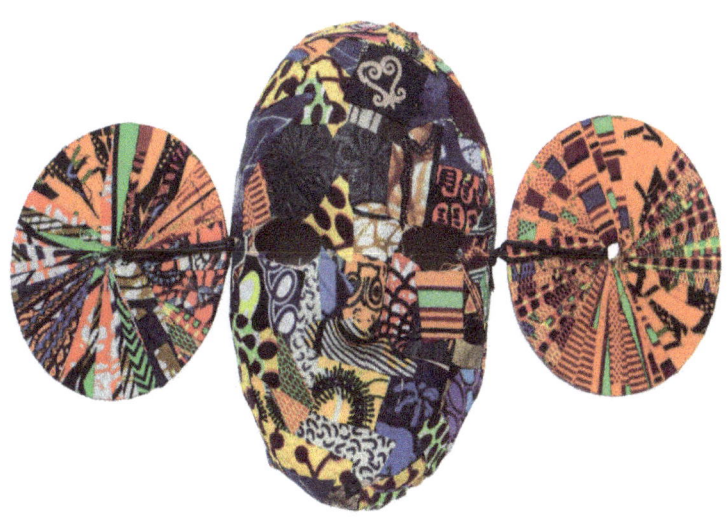

Taller de los Hombres / Las máscara

Las máscaras son medios para transmitir algo que nos sobrepasa..
Amadou Hampâté Ba

V- Taller de Hombres - Brigada de cocina

Aunque la solicitud nos fue hecha dos días antes de la fecha del taller, en Cuzco las cosas nos parecieron menos complicadas de realizar que en Nueva York. Sin duda sentíamos menos aprehensión y entendíamos mejor el trabajo que realizaba la brigada de cocina.

En el marco de un giro general con las Alianzas Francesas en Perú, pasamos una semana en Cuzco, ciudad en los Andes peruanos. Dos días antes de nuestro regreso a Lima, fuimos invitadas(os) a dirigir un taller para la brigada de cocina del hotel en el cual nos alojábamos. Eran más bien simpáticos, lo que picó inmediatamente nuestra curiosidad, y aceptamos con mucho gusto.

La directora deseaba ofrecer uno de nuestros talleres a los cocineros del hotel que habían trabajado a lo bravo todo aquel mes de julio y la temporada turística estaba lejos de acabar para ellos... El hotel era magnífico y poseía también un muy gran restaurante que estaba lleno todas las noches.

Dedicamos dos veladas a construir pequeños personajes usando percheros flexibles y los accesorios rescatados de nuestros talleres de la semana en diferentes sitios. Además, disfrutamos de un día lleno de paseos durante los cuales queríamos encontrar y comprar telas andinas.

Debido a las circunstancias y al perfil de los participantes, este taller nos hacía salir de nuestra "zona de confort". En ambos casos, tanto en el taller "financiero" como en éste, los participantes vivían un ritmo profesional intenso. La brigada de cocina trabajaba sin parar constantemente. En esta ciudad tan turística, el hotel y su restaurante no solo eran muy frecuentados, sino que gozaban de una fama gastronómica que había que mantener frente a la competencia. La dirección

nos había instalado en un salón en la cima del hotel, lo que nos hizo sonreír y pensar que en Cuzco (3400 metros nada menos...) ¡Estar aún más alto no le suponía problema a nadie!

Veinte señores en conjunto bastante jóvenes, algunos bigotudos, nos miraban con cierta malicia. Se instalaron en pequeñas mesas de colegiales. Primero estaban curiosos por conocer nuestros orígenes, por eso el solo hecho de evocar Camerún funcionó como una llave mágica: en Perú decir la palabra Camerún equivale a fútbol.

Las hazañas de los "Leones indomables" son, al parecer, conocidas en el mundo (del fútbol), y los peruanos son grandes aficionados a ese deporte. Algunas semanas antes, habíamos estado en Huanchaquito, a orillas del mar cerca de Trujillo.

Para mi sorpresa, los pilluelos de las calles, con los cuales pasamos una tarde, se sabían los nombres de todos los jugadores del equipo de fútbol camerunés que jugaban en equipos internacionales. También conocían a aquellos de los equipos de las copas el Mundo 1990 y 1994. Con la Brigada, la conversación entonces debutó con este tema apasionante.

Entonces pudimos hacer orgullosamente una digresión hablando de los jugadores del equipo de Francia, campeona del mundo en 1998, del cual conocíamos algunos nombres y proezas. Buena introducción para nuestro tema: de golpe, hubo menos malicia en sus miradas. ¡Saber de fútbol, es prueba de mucha seriedad!

Entonces les presentamos nuestro proyecto, explicándoles que iban a crear a un personaje que ¡sería a la vez peruano y un poco camerunés si lo deseaban!

Habíamos puesto una selección de telas africanas y peruanas en los kits que les proponíamos, tenían la libertad de elegir.

Cuarenta minutos serían consagrados a la creación de su personaje, y los veinte minutos siguientes a una conversación de grupo para charlar sobre esta actividad. Teníamos frente a nosotros(as) miradas atentas de personas acostumbradas a seguir directivas y responder a ellas inmediatamente.

De modo que escucharon tranquilamente las explicaciones. Recalcaron que "estaban acostumbrados a actividades manuales". Les habíamos pedido que apagaran sus teléfonos celulares y evitaran los "*selfies*" durante el taller.

Parecían felices por tener esta pausa, listos para jugar y soltar el ritmo. Se conocían bien y se divirtieron al principio del taller, entre bromas bonachonas, comparando el material propuesto para cada uno, telas, pedazos de lana, perlas...

Habíamos elegido la palabra "personaje" cuidadosamente; nos dijeron que habían aceptado participar en este taller porque nadie del exterior estaba aquí para observarlos.

"Si esto les plantea un problema, son libres de no estar aquí", la observación les hizo reír; ¡para ellos, perderse esta experiencia no era una opción!

"No se preocupen. A los peruanos nos encanta hablar. Somos curiosos y honrados," respondieron de forma casi unánime.

El tema quedó cerrado y muy rápidamente el silencio se instaló en la sala. Habíamos puesto música de Zimbabue de Oliver Mtukudzi. Es música relajante y bailable, y algunos empezaron a moverse siguiendo el ritmo en sus sillas estando, al mismo tiempo, completamente absortos por su creación.

Alguien vino a buscar al jefe de cocina y cuando volvió un cuarto de hora antes del final del taller, preguntó si podía aislarse mientras conversáramos para terminar su personaje.

Conversación final:

Las primeras observaciones presentaron un gran asombro, particularmente relativo al tiempo de creación: "Pensaba que no tendría tiempo de terminar, pero me di cuenta de que incluso tomándome mi tiempo para hacerlo todo, ¡iba a tener el tiempo!"

Sobre el hecho de crear: "No pensaba que yo fuera capaz de hacerlo" muchos de ellos también evocaron estas dudas; les hicimos notar lo impresionados(as) que quedamos por su creatividad y el esmero que pusieron en su trabajo. Se pavonearon diciendo que los peruanos eran grandes artistas, lo que estábamos dispuestos(as) a creer.

Sus sonrisas estaban impregnadas de gratitud, convenciéndonos de que este taller había sido un momento verdaderamente significativo para ellos, y que les había ofrecido un viaje a un país del cual, ellos solos, individualmente, conocieron los paisajes.

Con las perlas africanas, y los cauris, uno de ellos se había hecho una pulsera diciéndonos que estas perlas era imposible encontrarlas en Cuzco y que pondría a muchos celosos. Efectivamente, ¡se había aplicado en enfilar perlas! Otros nos dijeron que iban a hacer lo mismo, para lo que decidieron no utilizar voluntariamente las perlas y los cauris para su personaje.

Cuando la directora vino a buscarlos, el *chef* dijo que deseaba, en nombre de su brigada, invitarnos a cenar esta misma noche, para agradecernos este "momento mágico" que todos acababan de vivir.

Nunca lamentaremos haber tenido que subir tan alto para escuchar esto.

Para ser santo,
Hay que haber comido.

Refrán de
Camerún

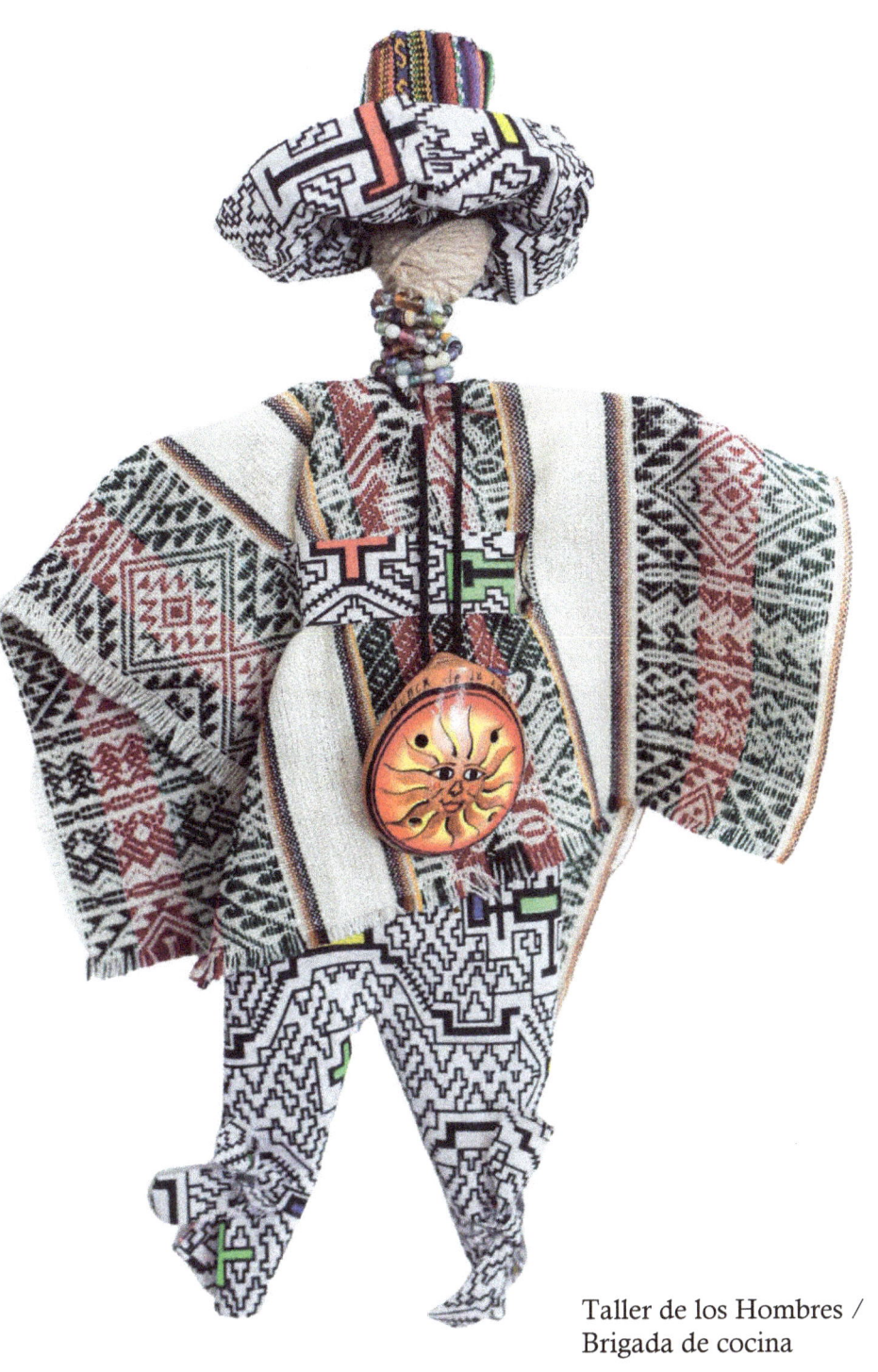

Taller de los Hombres /
Brigada de cocina

VI- Taller de desarrollo profesional

Con docentes

Hace algunos años, un anuncio publicitario pasaba regularmente por varias cadenas de televisión americana poniendo en escena a un padre pidiéndole, a su hijo de tres años, permiso para tener una baja por enfermedad.

Una voz en off contestaba entonces que el padre no tenía derecho de otorgarse un día de baja por enfermedad. Sentimos la tentación de hacer un paralelo con la situación de los docentes, al menos en relación con las expectativas que las familias y la sociedad tienen, a veces, con relación a ellos.

De lo que hablan mayoritariamente los profesores de escuela (docentes de escuela primaria) con los cuales nos encontramos, es de su estrés: una sensación de agotamiento que sienten de vez en cuando.

En resumidas cuentas, comparten la impresión de no hacer lo suficiente o demasiado, pues su trabajo termina con resultados dificilmente medibles y a veces aleatorios con respecto a los objetivos fijados.

La dificultad para calmar este estrés puede estar ligada también al peso de la responsabilidad moral y ética de un oficio de mucha importancia, en una sociedad a la que los niños se pueden adaptar más o menos bien. Otra realidad es que los padres a menudo están poco disponibles para sus hijos.

Hablemos también del reino de internet y de las redes sociales accesibles incluso para los más jóvenes. Un docente nos confesa que sus alumnos lo trataron de "reviejo" porque no conoce "Twitter". Un segundo profesor nos evoca su

consternación al escuchar una conversación entre dos alumnos de infantil con respecto a su página Facebook.

"¡Cuando pienso en ello, parece que no tengo opción más que tener un perfil en estas redes sociales! ¿Cómo hago para abordar el tema con ellos?"

"¿Quiénes somos de ahora en adelante? Y, ¿qué debemos hacer?" Pregunta otra docente.
El estrés acumulado es visible y palpable.

¿Dónde y cómo encontrar los recursos para seguir haciendo nuestro trabajo en un mundo sobre el cual tenemos tan poco control, y en el cual paradójicamente, se esperan las respuestas de los docentes, los maestros, los profesores? ¿Cómo manejar la relación entre padres sobrecargados, niños "sobre-mediatizados", y una administración que hace malabarismos entre las exigencias del Departamento de Educación y las nuevas normas pedagógicas? Estamos muy lejos de la imagen de un maestro fuerte, íntegro, y sabio de los cromos del siglo pasado.

35 docentes se reunieron con nosotros(as) para una jornada de talleres. Propusimos un proyecto en el cual grupos de cinco docentes ocuparían el lugar de los alumnos: deberían crear personajes inventando una historia, la de la "Señorita Plástica".

Nosotros(as): "¿Qué ven?"

Los docentes: "Percheros. ¿Qué debemos hacer?"

Nosotros(as): "Van a tener que crear personajes con ropa hecha con bolsas de plástico, diferentes tipos de papeles, o pedazos de telas."

Todos los materiales estaban puestos en una gran mesa, y además les habíamos pedido a los docentes que trajeran consigo todo tipo de accesorio que les gustaría añadir a sus

personajes. Antes de empezar tuvieron primero que organizarse y repartirse los materiales. Al principio había algo de confusión teñida de molestia. Algunos nos dijeron al final del seminario que:

"Normalmente en los seminarios de desarrollo profesional todos los kits y el material del que vamos a necesitar están listos para nosotros, así no perdemos tiempo preparándonos."

"Lo sabemos, pero hoy les damos la oportunidad de elegir y de compartir. Todos estos elementos son diferentes, tuvieron que organizarse para que cada uno obtuviera exactamente lo que él o ella necesitaba... ¿El hecho de tomar tiempo para compartir y concertarse en las elecciones que hacer para que cada uno se sienta bien es una pérdida de tiempo?"

Cada uno tenía que crear:

- Una señorita Plástico.
- Una señorita o un señor Papel.
- Una pareja, Sr. y Sra. Plástico o Papel
- Una señora Tela.

Una vez que la Señorita Plástico apareció con cara y cabellos, vestida en bolsas de plástico, la historia de los grandes cambios en la vida de la Señorita Plástico estaba entonces lista para empezar...

Transmisión de creatividad, de una mesa a otra, de un grupo a otro, con gestos y palabras: algunos exhibían su última creación. Había un verdadero ambiente de clase de adolescentes. Crear esta serie de personajes, tenía evidentemente, varios objetivos que los docentes descubrieron a medida que avanzaba su trabajo.

Relajación y diversión, puesto que después de acabar el primer personaje, el docente/estudiante ya no estaba en una situación desconocida: ya sabía cómo cumplir con su cometido, cómo podía mejorar su trabajo, y añadir fantasía. El proceso de repetición no debe vivirse como una pérdida de tiempo, forma parte del aprendizaje.

La repetición, la paciencia: hay que encontrar placer en hacer, teniendo la capacidad de ser aún más creativo. También sentían *placer* cuando los personajes empezaban a tomar forma uno tras otro, o simultáneamente, según la manera en que trabaja cada grupo.

Juntos, cada grupo empezó a escribir la historia de estas damas y caballeros Plástico. Una historia para la clase tratando cuestiones medioambientales, con sus 5 personas ya acabadas como personajes principales.

Ahí viene una de las historias escritas durante el taller por un grupo de docentes de clases de primero hasta quinto de primaria.

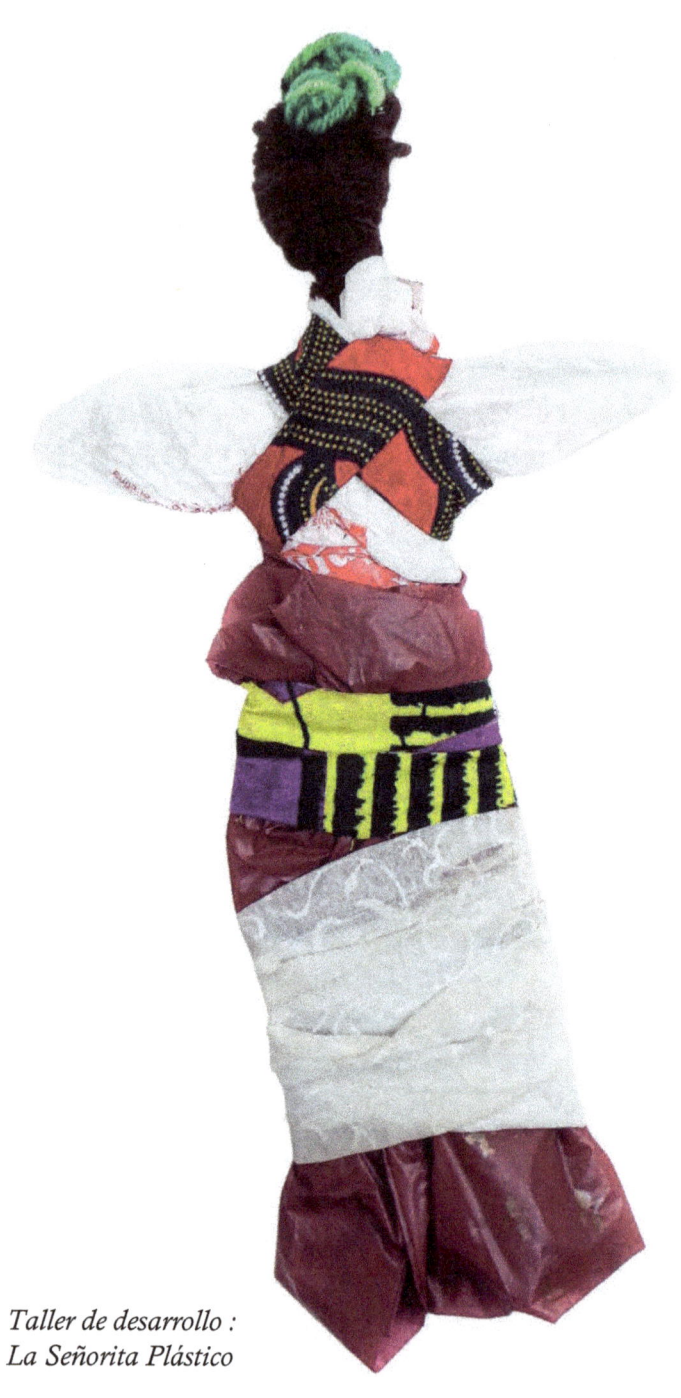

Taller de desarrollo :
La Señorita Plástico

La historia de la Señorita Plástico

Todos los días se vuelve cada vez más difícil para la Señorita Plástico encontrar bolsas de plástico para fabricar nuevas prendas.

Hoy, está invitada a una fiesta y quiere encontrar bolsas de plástico de diferentes colores para fabricarse un bello traje.

Se precipita a las tiendas donde acostumbra a ir, pero siempre recibe la misma respuesta:

"Ya no damos bolsas de plástico."
"¿Pero desde cuándo?" Se desespera. "¿Hasta cuándo?"
Para recibir respuestas a estas preguntas, visita a su amiga La Señorita Papel, que parece muy triste y le dice que las únicas cosas que encontrará de ahora en adelante serán bolsas de papel marrón, bien feas.

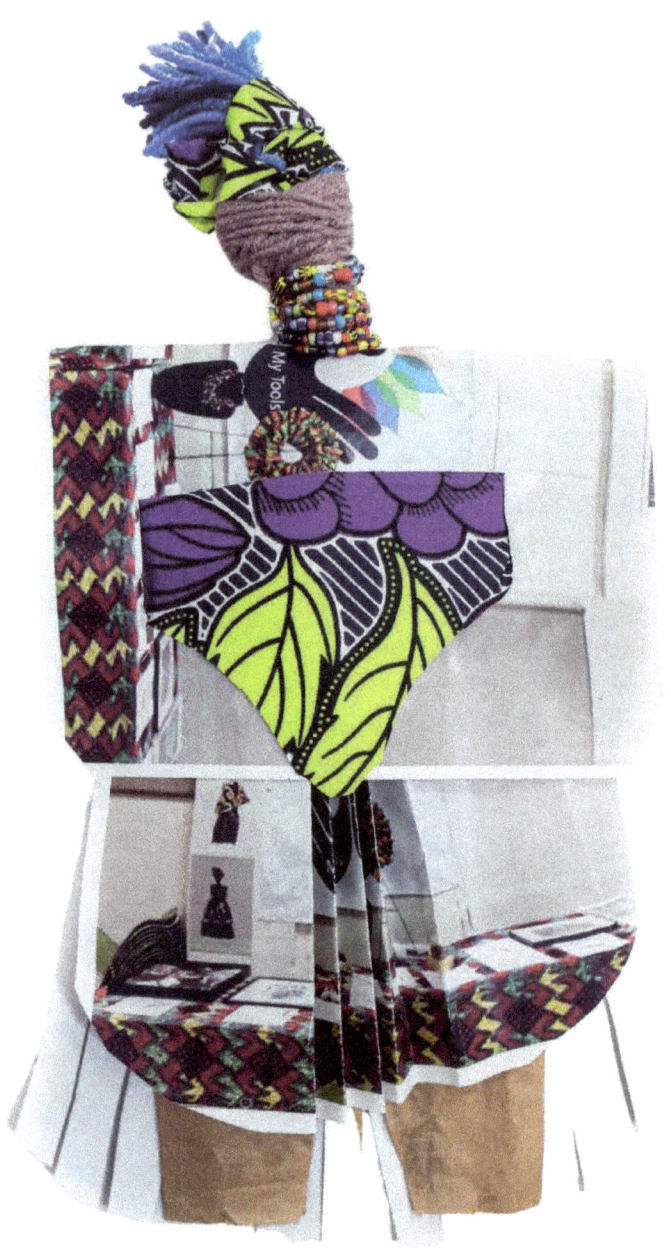

La Señorita de Papel

"Ya no encuentro bellos papeles para mi ropa. Menos mal que todavía quedan periódicos y revistas, pero escuché que iban a parar de producirlos para salvar los árboles y los bosques y para preservar el aire que respiramos."

"No lo entiendo. No hay árboles o selvas implicados en la fabricación de bolsas de plástico" contesta la Señorita Plástico un tanto aliviada.

"Sé que lo del papel es por los árboles y los bosques que los humanos necesitan para vivir. Con respecto al plástico, el problema es aún más grave ya que el plástico que encontramos en las tiendas está fabricado a partir de petróleo, entonces no es biodegradable."

"¿Qué significa biodegradable? Adelante, ¡Cuenta!"

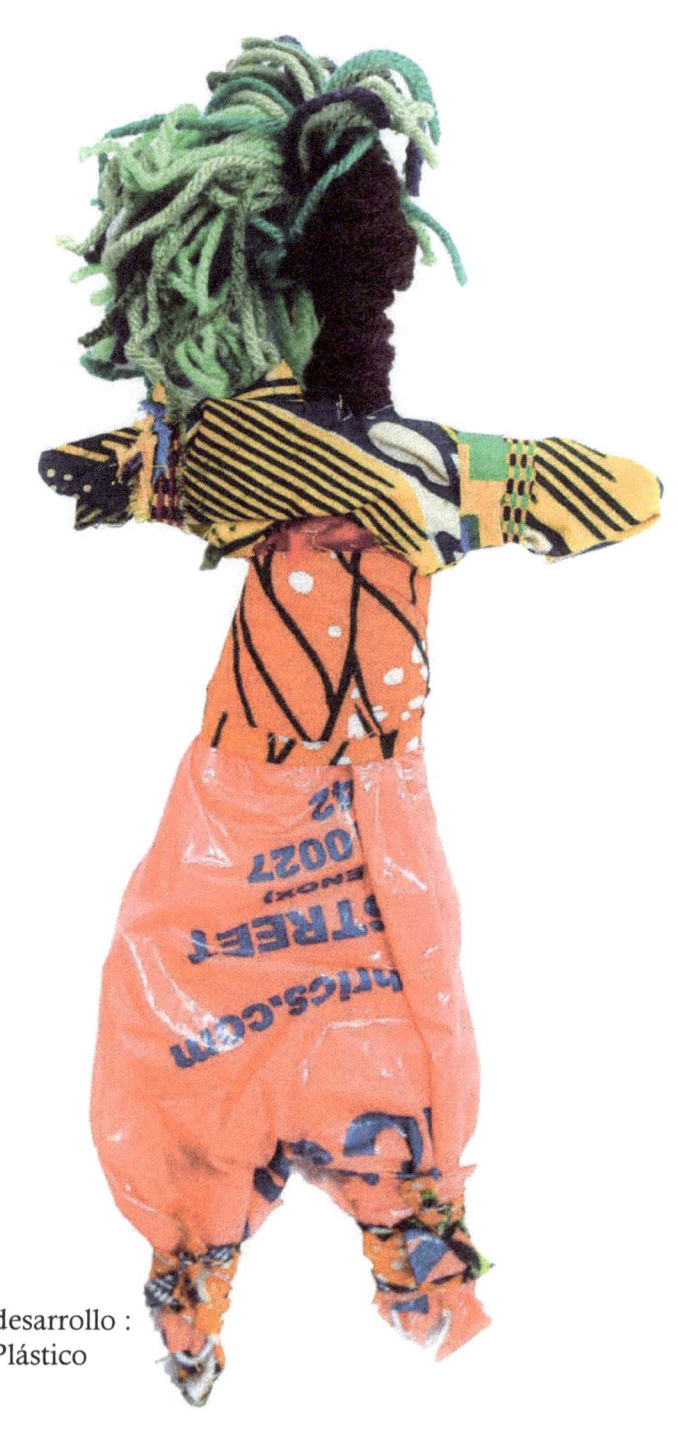

Taller de desarrollo :
El Señor Plástico

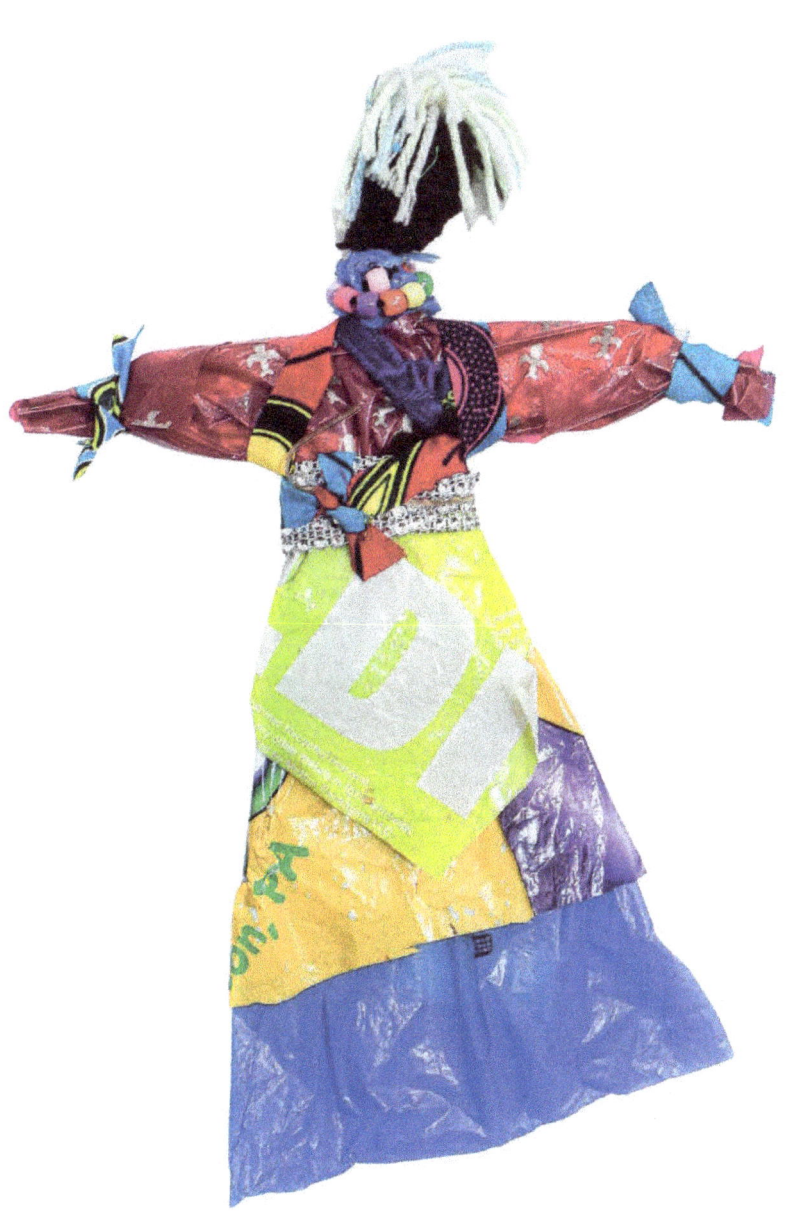

Taller de desarrollo : La Señora Plástico

La Señora Papel empieza entonces a hablar de alertas mundiales, del cambio climático, de los niveles de CO_2 en la atmósfera, del séptimo continente de plástico –de cosas absolutamente desconocidas para la Señorita Plástica que no entiende nada, y se queda obcecada en el hecho de que tiene una velada importante y que necesita ropa nueva. Desesperada La Señora Papel que, a pesar de todo, la quiere ayudar le dice:

"Escucha, vete a ver al Señor y a la Señora Plástica, yo sé que tienen reservas de bolsas de plástico y quizás sepan explicártelo mejor. Reconozco que todo lo que te digo puede parecerte aburrido y sin sentido."

La Señorita Plástico se precipita entonces a visitar a la familia Plástico.

El Señor y la Señora Plástico son personas muy simpáticas y preocupadas por el medio ambiente. Saben que no es fácil cambiarlo todo de un día para otro, pero desde hace varios meses, utilizan cada vez menos las bolsas de plástico que les quedan de su vida anterior. Juntos, intentan convencer a la Señorita Plástica. Con mucha paciencia, le explican lo que significa *biodegradable* y por qué el plástico es malo para el medio ambiente, cómo su consumo empeora el calentamiento global y participa en la destrucción del planeta Tierra. Le hablan de este continente de plástico que se formó en el océano Pacífico y que ahora se llama el séptimo Continente de Plástico.

"Entonces voy a ir a vivir en el 7° continente de plástico", declara la Señorita Plástica.

La pareja Plástica la mira consternada y desanimada. ¿Cómo explicar a esta joven persona las consecuencias de la multiplicación del plástico que se encuentra en todas partes (no solo en la forma de bolsas de plástico), y de las terribles

consecuencias que la contaminación tendrá en los océanos, amenazados con ver desaparecer la fauna?

"Además, ¿puedes imaginarte que el 7° continente de plástico tiene ahora una superficie de 1,6 millones de kilómetros cuadrados, o sea un poco menos de la mitad del continente europeo? Con las corrientes marinas, los plásticos se transforman en pequeñas partículas, que los peces y los pájaros toman por comida y comen. ¡Ves, ni siquiera podrías recuperar pedazos para vestirte!

Es urgente, esto tiene que parar ya, puesto que otros continentes de plástico se están formando, sin contar las montañas de basura que se amontonan en varios países a través del mundo."

Lo que cuenta,
no es el simple hecho que hayamos vivido.
Es lo que aportamos
a la vida de los demás
lo que determinará el sentido de la vida
que llevamos.

Nelson Mandela

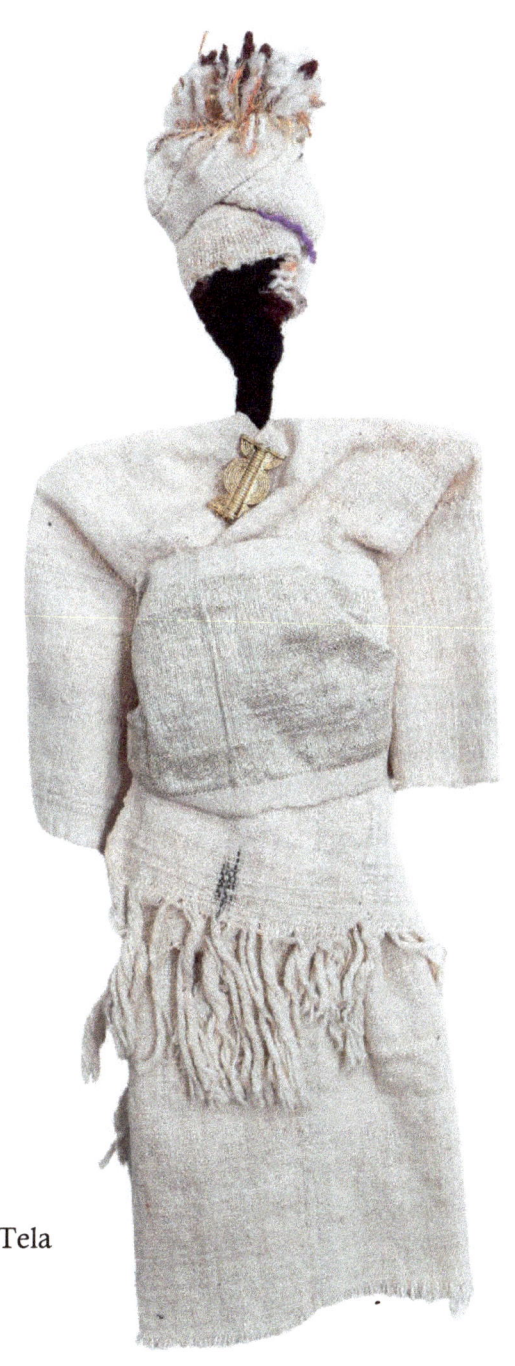

La Señora Tela

Irritada, La Señorita Plástico va entonces a visitar a la Señora Tela, una dama muy elegante unánimemente reconocida por todos por sus conocimientos y su carisma. Como es bella y elegante y la mira con benevolencia, La Señorita Plástica la escucha tranquilamente. La Señora Tela le cuenta que tiene un estudio al cual puede ir a coser ropa de seda, de lino, y otras fibras naturales. Ella tiene permiso para ir allá desde ahora y así tener un bello vestido listo para su recepción. Impresionada, La Señorita Plástico no se atreve a preguntar.

"Estoy ocupada y tú quieres tener un lindo vestido para esta noche, entonces ¡a trabajar! Te invito a que vuelvas a venir a verme mañana. Te enseñaré todas las fibras naturales que te permitirán coserte lindos trajes. Si quieres, trae a tus amigas. Es muy importante saber todas estas cosas. Después entenderás mejor cuáles son los efectos desastrosos del plástico en nuestro medio ambiente.

Le sonríe gentilmente y sigue:

"No es fácil entenderlo todo de golpe. No te preocupes, cuando esté todo muy claro para ti, se lo podrás explicar a otros."

Al final del seminario, los 7 grupos nos hablaron de lo que les pareció importante durante la jornada. Nuestros mensajes pedagógicos habían sido entendidos. Además, anotaron otros puntos:

- La impresión gratificante de haberse tomado un tiempo para uno mismo, de haber podido hacer una pausa.
- Su tensión había disminuido, crear a estos personajes era como una parte de su infancia de la que se volvieron a apropiar.
- Inventar una historia les divirtió mucho, fue un verdadero soplo de aire fresco que pudo aumentar su autoestima.

Esta jornada fue vivida como un parón en el tiempo que el descubrimiento de su propia creatividad hizo muy particular. Fue tan fácil confiar los unos en los otros.

Esta oportunidad para trabajar sin instrucciones previas primero fue sentida como un hándicap, pero pronto se transformó en verdadero reto para dar vida a sus personajes… ¡la Señorita Plástico, la Señora Papel, el Señor y la Señora Plástico y la Señora Tela!

Cada uno se fue con sus personajes y su historia, libre de utilizarlos para ilustrar futuras lecciones, o para seguir creando otros personajes e historias…

VII- Un aprendizaje alegre

« Bonjour, je parle Français [2]», introducción al aprendizaje del francés con alumnos de segundo de escuela primaria.

Aprender una lengua, es dar espacio a todo lo que no sabemos. Hay que abordar el proceso con humildad y curiosidad, permitiéndonos sentir alegría a la vez que aprendemos.

Trabajamos con pequeños grupos en una escuela primaria de Manhattan. Dividí la clase de 20 alumnos en 2 grupos que supervisaría simultáneamente. También animamos a unos y a otros a que utilizaran las palabras que habían aprendido en francés o en español entre ellos. Así el estímulo sería más fuerte porque les da la sensación de conocer palabras que los otros no conocen. El reto era recordar palabras clave, incluso si para hacerlo tenían que hacer una algarabía con el resto de la frase. La memorización es el principio del saber y a través de esta actividad buscábamos provocar una fuerte estimulación en el aprendiz al aprender una lengua nueva.

1- Un bolso con todo el material reciclable necesario para crear "personajes" con los que los niños interactuarían, encontrándose poco a poco en situaciones cada vez más complicadas que requerirían un vocabulario más rico y variado. En este bolso, había pedazos de lana, pedazos de telas de diferentes tamaños, hilo elástico, perlas, tres o cuatro percheros con forma humanoide, 2 o 3 rollos de papel higiénico y 1 pequeña botella de plástico. En este primer kit estaba todo el material necesario para tres talleres en los cuales queríamos enseñarles:

- Las diferentes partes de la cara.
- Las diferentes partes del cuerpo.
- Los diferentes miembros de una familia.

[2] Buenos días, hablo francés NDT

Estos títeres cobrarían vida para ayudar a los estudiantes a adquirir un vocabulario más rico, pero también queríamos utilizarlos para hablar sobre los miembros de una familia tradicional: los abuelos, los padres, los niños, los tíos y los primos. Se les pedía a los aprendices ser muy creativos, ya que se entiende que, al utilizar los materiales para reciclar, tanto los grandes como los pequeños de una misma familia tomarían vida con materiales diferentes.

Los niños deberían crear utilizando rollos de papel higiénico, los primos con pequeñas botellas de plástico, los tíos con botellas de plástico más grandes. En cada nueva palabra, en cada nueva frase que surgiera, las manos de los niños estaban implicadas: ellos "creaban" la palabra antes de nombrarla.

2- Con el primer kit, debían crear a una persona. En todas las etapas de la creación debían hablar y contestar con una pequeña frase:

"¿Qué quieres hacer?"

"Quiero hacer la cabeza."

"¿Ahora qué ves?" "Veo la cabeza"

Después de crear la primera "persona", el estudiante tenía que repetir los mismos pasos para crear a una segunda "persona" con diferentes materiales, y después una tercera.

Cada *set* correspondía con dos o tres semanas de aprendizaje, 45 minutos por sesión, dos veces por semana. El tiempo que los llevaba crear, contribuía a su aprendizaje. La adquisición de la nueva lengua se hacía pacientemente, cada palabra se recibía como un regalo. Durante nuestras conversaciones, las mismas palabras se repetían, no de manera aburrida sino, cada vez, de una forma nueva, en paralelo con el trabajo de la mano y a cada paso que dábamos.

No había apuro alguno. Las palabras nuevas se descubrían a medida que creábamos. No podíamos ver la palabra hasta que no la hubiéramos creado. La palabra "cabello" por ejemplo apareció cuando habíamos colocado nuestros pedazos de lana en la cabeza – solo entonces podíamos llamarlo "cabello"-. Así nos adueñábamos de la palabra "cabello".

"¿Qué estás haciendo?"

"Hago la cabeza."

"Hago el cabello."

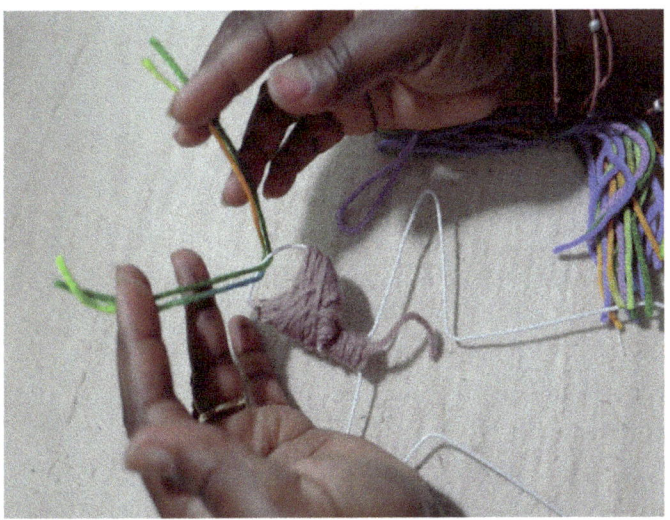

"Veo el cabello."

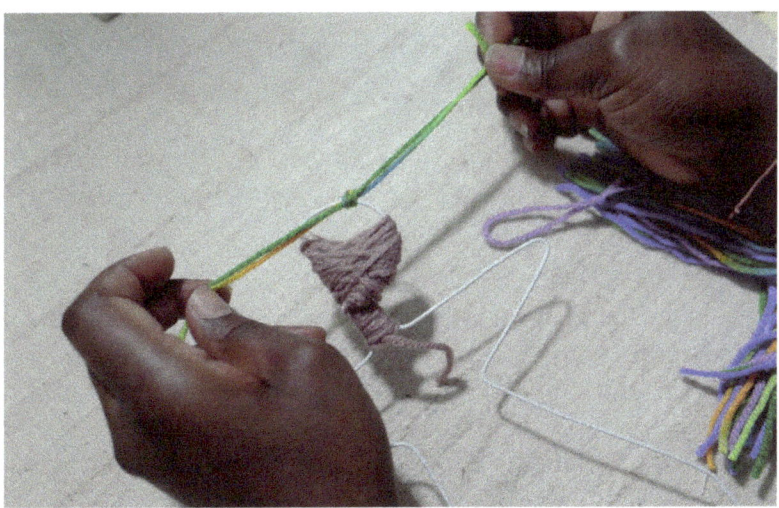

"¿Qué ves?"

"Veo la cabeza, veo el cabello."

Fuera cual fuera la lengua estudiada, seguíamos el mismo proceso. Creábamos, luego nombrábamos.

Hago la cabeza. He hecho los cabellos.

He hecho el cuello. He hecho los brazos.

He hecho el cuerpo.

He hecho las piernas, los pies.

Las palabras iban y venían. Estaba de pie en medio del grupo. Estábamos aprendiendo francés. Entré en el círculo, saludando a todo el mundo.

- *Bonjour*[3]

Todos contestaron "*Bonjour*".

Siempre había silencio durante el taller. Las manos necesitaban ese espacio libre de todo ruido. Pero cuando les pregunté:

"*Qu'as-tu fait?*"

"*Qu'est-ce que tu vois?*[4]"

Sus lenguas se desataron impacientes. A veces contestaban todos juntos, o solo una sola voz, pero ya no había más silencio.

Antes de que acabaran los 45 minutos, hubo risas cuando un niño puso un acento francés como los escuchados en la televisión, o cuando alguien se lio intentando contar una historia con su nuevo vocabulario. Todos sin excepción memorizaron las siete palabras "claves" de la lección del día: la cabeza, el cabello, el cuello, los ojos, la nariz, la boca, las orejas.

-**Tomarse un tiempo:** tiempo para crear.

[3] Buenos días. NDT.
[4] ¿ Qué has hecho? ¿ Qué ves? NDT.

-**Apreciar la diversión:** hacíamos bailar nuestros títeres, bailamos juntos.

-**Provocar risas:** expresando con gestos lo que veíamos pero que aún no podíamos nombrar, imitando lo que no sabíamos decir hasta que podíamos utilizar de manera idónea las palabras que acabábamos de aprender.

- **Divertirse en la repetición:** durante estos juegos estábamos centrándonos en el rostro, pero otras palabras iban a revelarse. Entonces ya no eran siete sino ocho, nueve, diez, u once palabras que se necesitaban para completar los que ya conocíamos: las cejas, las pestañas, las mejillas. ¡Y ya está! Sin quererlo, habíamos añadido once palabras a nuestra caja del tesoro. Y mañana, o la semana próxima, sería necesario repetir estas palabras de nuevo.

Para terminar esta sesión creativa, contamos una historieta en francés usando nuestro títere y a veces nos parábamos en búsqueda de una palabra que se suponía que los alumnos conocían, de modo que sin que fuera necesario solicitarlo, ellos completaban la frase con la palabra que faltaba.

Principio de la pandemia

El mensaje del Proyecto Colibrí

«*La posibilidad de distraerse es un elemento importante para facilitar esta transición de vuelta a la vida.*»

2020. El nuevo virus Covid-19 trastornó el mundo. En aquellos tiempos extraños en los cuales el alejamiento social era la nueva norma, era importante contribuir como podíamos y aportar cambios duraderos a nuestra sociedad para salvar nuestro planeta - como el Colibrí de la leyenda Amerindia que transporta agua gota a gota para parar el fuego.

He aquí entonces un nuevo reto creativo para ayudarnos a preservar nuestro sentido humano de la solidaridad: el taller propuesto tenía como meta establecer un movimiento mundial que pudiera mejorar la calidad de nuestra vida, dando un nuevo uso a esos pequeños objetos llamados "botellas de plástico".

Hagamos una pausa durante la cual las manos retomen su papel primordial: reciclar y crear.

Con una simple botella de plástico sacada de nuestras basuras, queríamos crear una muñeca especial- una "Madame Chiffon" - utilizando para vestirla todo lo que pudiéramos encontrar para reciclar en nuestras casas (periódicos, viejos pedazos de telas, de lana, perlas, etc.).

Todo el mundo puede crear una "Madame Chiffon": adultos, niños; solo o en entre varios. Utilicemos esta pausa para (re)crear. Diviértanse, relájense con este proyecto de creación en el cual otros, a través del mundo, trabajan igualmente. Una vez terminado, envíen las fotos de su "Madame

Chiffon", las expondremos todas en algún momento, para celebrar la vida.

Y es que, qué es más insignificante que estas pequeñas botellas de plástico presentes en nuestro día a día. Las hemos encontrado a lo largo de nuestros viajes. Están en todas partes del mundo, sobre la tierra y en los océanos.

Algunos hacen negocios con ellas, dándoles un nuevo propósito para recuperar unos cuantos céntimos. De hecho, sirven también para contener productos que son vendidos en los mercados. En Perú contienen semillas. En África aceite de palma.

Y luego un día se encuentran en los vertederos públicos en Indonesia, en la India, o en Madagascar.

Algún tiempo antes de la pandemia, le habíamos propuesto a la Alianza Francesa de Trujillo, organizar un taller de reciclaje en uno de los dos centros comerciales de la ciudad (El Real Plaza) con el fin de sensibilizar sobre los problemas medioambientales a los clientes los sábados por la tarde.

Una botellita de agua de plástico, a medio beber o totalmente vacía, es tan rápidamente olvidada en cualquier lugar en el centro comercial...

Para hacerlo, instalé mesas, sillas, en medio del centro comercial en las cuales colocamos tijeras, pegamento, pedazos de telas, periódicos, y revistas. Los participantes debían venir a sentarse con una botella de agua de plástico cuyo contenido habían anteriormente bebido. El taller tendría lugar desde la una hasta los cinco de la tarde.

Aquella tarde, más de un centenar de personas, padres, niños, jóvenes, se sentaron a crear su *Madame Chiffon*.

Recuerdo a una niña de 9 años cargada con una bolsa de plástico de gran tamaño:

"Limpié el centro comercial" nos dijo muy seria al mostrarnos todos los *"tesoros"* que había recogido paseándose por el centro comercial. Lo que le daba el derecho de ocupar ella solita una gran mesa para crear su *gran Madame Chiffon*.

Hablemos también de una abuela, que no se movió en toda la tarde, concentrada en su *Madame Chiffon* y que nos preguntó: "¿Qué haremos la próxima semana?" Con mucha pena le contestamos que solo estábamos de paso por una tarde. Ella había descubierto una manera lúdica de reciclar y de ocupar parte de su sábado.

¿Qué decir de estos sesenta niños de 10 a 12 años a los cuales propusimos el proyecto de la *"Madame Chiffon"* y que no dejaron de sonreír durante toda la duración del taller: un verdadero haz de luz que alumbró nuestra jornada de trabajo? Esto pasó en una escuela del barrio pobre de Matara en Sri Lanka.

Claro que vivíamos un tiempo peculiar, donde la distancia social (1,50 a 2 metros) debía ser respetada. Para nosotros, era importante estar espiritualmente conectados ahora que no podíamos tocarnos. Las fotos y los testimonios de las personas que habían realizado *La Madame Chiffon* nos han llegado de Francia, de Perú, de Japón, de Sri Lanka, de las Maldivas, de Senegal, de Manhattan, de Brooklyn y de Queens (Nueva York).

Para crear una Madame Chiffon, estas son las pautas que seguir:

Para crear su "Madame Chiffon" asegúrense de tener el material de base:

- periódicos y/o revistas
- una botella de plástico vacía
- tijeras

- pegamento blanco, o incluso una barra de pegamento
- tira adhesiva
- pedazos de telas
- lápices de colores
- todo tipo de perlas
- lentejuelas
- y pedrería.

Si tienen hojas de papeles de diferentes colores o incluso papel de envoltorio para regalos, todo esto puede serles útil.

Sean creativos al elegir los diferentes materiales. Creatividad es el lema. Mamá o papá pueden ayudar, es una actividad para realizar con otra gente si puede ser.

Los adultos pueden hacer su propia *Madame Chiffon* a partir de una simple botella de plástico vacía, o sencillamente pueden ayudar a sus hijos.

Proyecto: (re)utilizar una botella de plástico para crear su *Madame Chiffon*.

Este es un momento privilegiado: en todas partes en Francia, en Perú, en Japón, en Sri Lanka, niños y adultos van a trabajar simultáneamente en el mismo proyecto y así recordarnos que todos juntos, somos el mundo, estamos unidos...

Muy importante:

Manden una foto de sus muñecas una vez terminadas a myhandsmytools@gmail.com

1. De igual modo, el proyecto puede también hacerse a partir del rollo de papel higiénico. Arruguen una hoja grande de periódico o de revista en sus dos manos hasta formar una pequeña pelota.

Como crear una Madame Chiffon

2. Envuelvan la pelota en otra página de periódico o de revista y añádanle una parte de hilo de alambre.

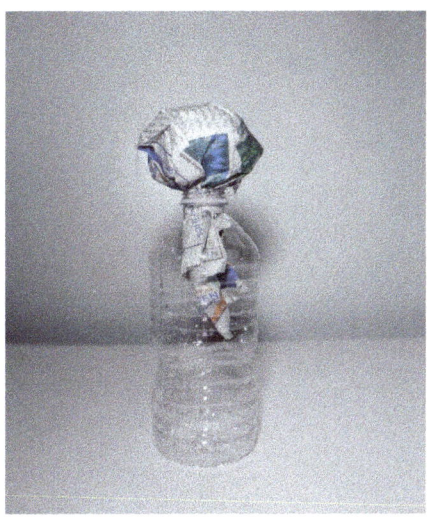

3. Incorporen el hilo de alambre a su botella. Háganlo girando suavemente sin aplastar la botella.

4. Plieguen su hoja de papel periódico o revista para formar un vestido. Corten según los cortes indicados 9"= 23 cm de ancho, 8"= 21 cm de alto. Corten por el medio una raja del tamaño necesario para pasar la cabeza.

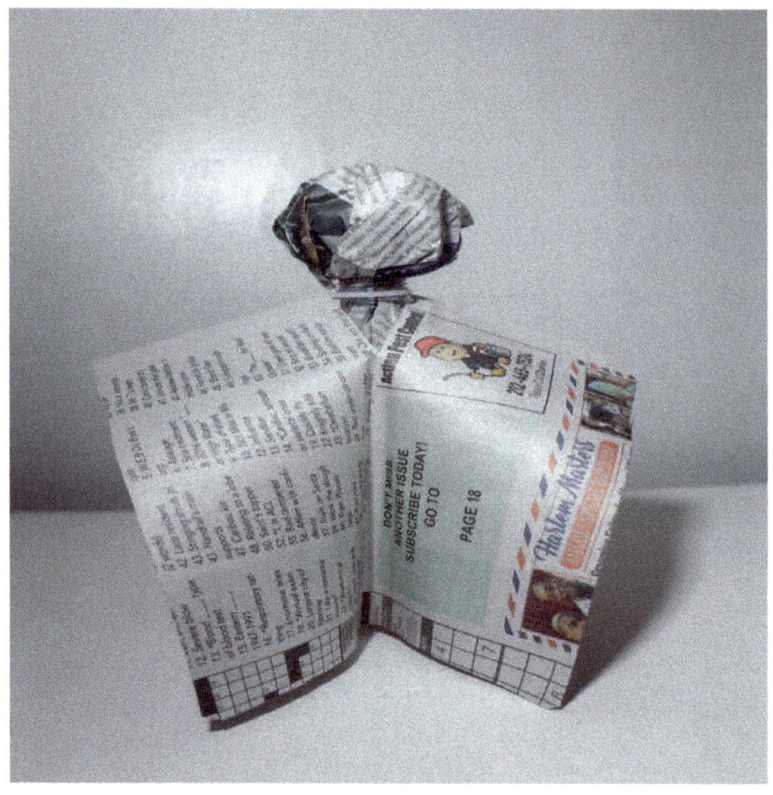

Ahora que la cabeza ha sido puesta, pasen el vestido: ya es el momento para ser creativo.

Piensen en añadir cabello, en dibujar o en crear un rostro. ¡Añadan brazos, utilicen todos los materiales que quieran para hacer de su muñeca una *Madame Chiffon* muy especial!

Algunos testimonios

"Actividad compartida en familia que nos permitió fortalecer las relaciones entre miembros de distintas generaciones. Para mí, se trataba de realizar la muñeca más sencilla y elegante posible y de utilizar materiales cotidianos (filtros de café, pedazos de mantel, flores del jardín y mis joyas). ¡Fue un momento de relajación y de placer!

Odette C. Inspectora de Escuela Primaria, Alençon- Francia.

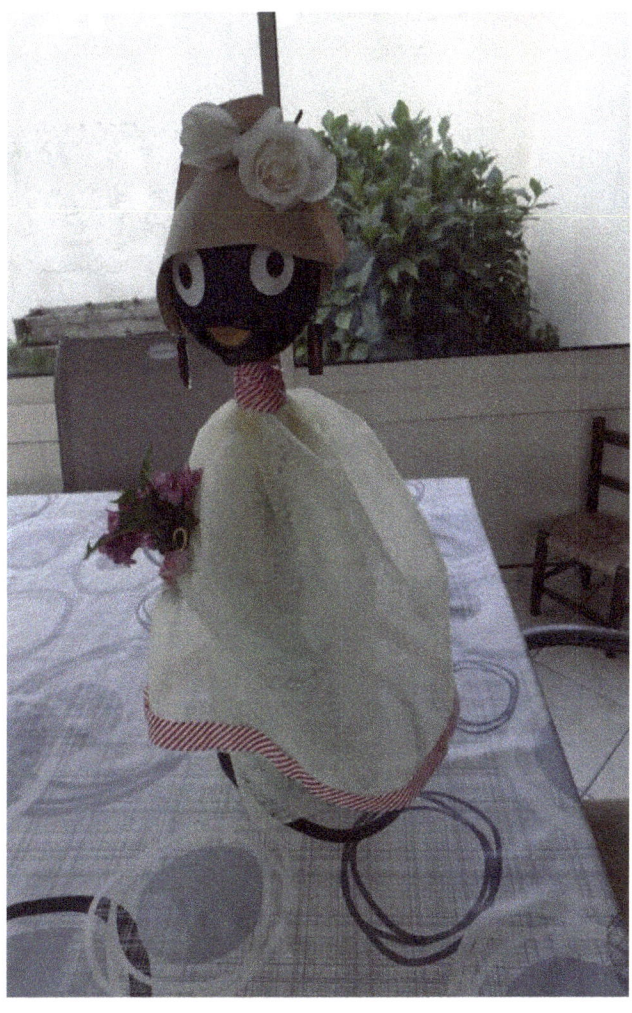

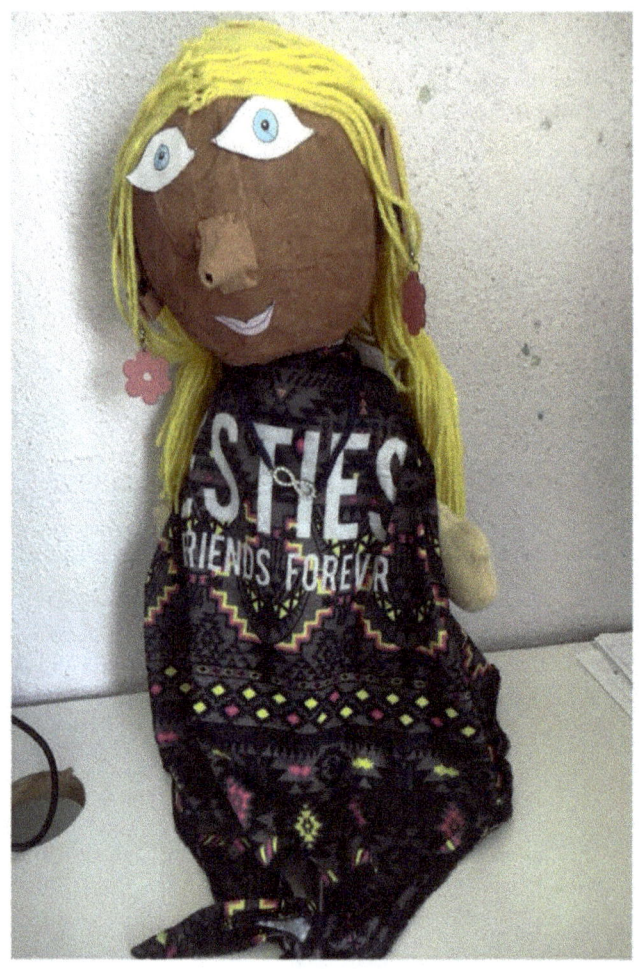

Maxence M, escolar de segundo año de primaria.

Friends "For Ever" [amigos para siempre], escrito en la tela utilizada. Dampiris- Francia.

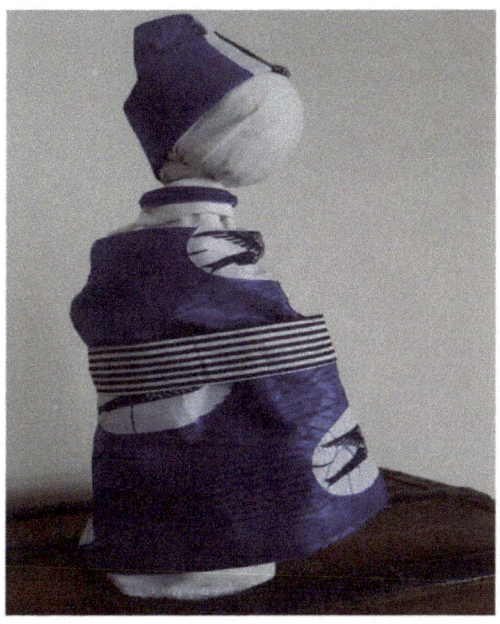

Aurora W. Dakar- Senegal, *profesora de ciencias*.

"Me encantó estar embarazada y embarazada de gemelos... mi muñeca agacha la cabeza...Mira su vientre... Es una promesa de alegrías, de risas compartidas y de cariños con estos dos diminutos seres en formación... Es azul ya que a todos nos gusta este color... Tiene golondrinas porque espero que mis gemelos siempre vuelvan a su primer nido aquí. ¡Hay tantos detalles en esta muñeca!"

Diálogo entre Inés W. (6 años) y su hermana Adela W. (4 años); París- Francia:

"¡Genial! ¡Vamos a fabricar una muñeca!"
"¿Cómo podemos hacer sus brazos y sus piernas?"
"En un libro vi que para el cuerpo tomamos una botella."
"¿Y la cabeza?"
"¡Vamos a preguntarle a mamá!"
"Y si le ponemos ropa de muñeca…"
"¡Sí, y así será bella!"

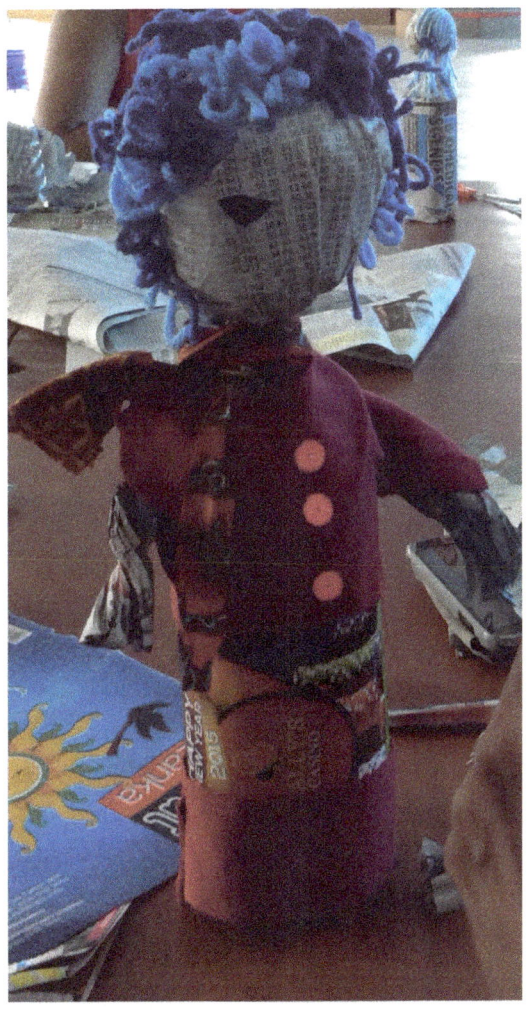

Yenna B. *Maestra de primaria,* Escuela Montesori, Colombo-Sri Lanka.

"Gracias a estas botellas de plástico mis hijos y yo hemos pasado una tarde creativa y divertida."

Principio oficial de la pandemia

Marzo de 2020. Inicio oficial de la pandemia Covid-19. Una de las escuelas en las que había estado trabajando desde el principio del curso escolar nos propuso incluir el Proyecto Colibrí en su programa de enseñanza en línea.

Es cierto que estábamos inundados por restricciones y distintas fuentes de información: los directivos del Departamento de Educación, las numerosas restricciones y las vacilaciones de la administración de los establecimientos escolares. Éstos buscaban soluciones para que los niños pudieran recibir una enseñanza óptima y aunque nos fue difícil indicar claramente nuestros deseos tanto en la manera de cómo trabajar como sobre cuál debía ser la retribución adecuada, aceptamos, felices de poder acompañar a los niños.

El Proyecto Colibrí formó parte de la programación escolar durante los dos últimos trimestres del año escolar 2020 en el grupo de los "Especialistas" (Deporte, Teatro, Ciencias, Música, Español, Arte) de una escuela primaria en la cual pudimos seguir trabajando con tres clases de segundo de primaria y dos clases de educación infantil con las que habíamos trabajado desde septiembre.

Como muchos en aquel entonces, nuestra experiencia con el teletrabajo era muy escueta. Sobre todo, porque no habíamos anticipado la pesadez del calendario al que nos habíamos comprometido.

¡Los 20 a 30 minutos de reunión de los Especialistas cada mañana a las 8h solo eran el principio! Muy rápidamente, además de una reunión semanal con todo el personal de la escuela y la directora, el personal de supervisión también había instaurado, para los alumnos y los padres deseosos de

comunicarse con un docente del grupo de los "Especialistas", un "despacho Zoom" de cuarenta y cinco minutos, cuatro mañanas por semana.

Durante estos cuarenta y cinco minutos debíamos "recibir" a padres o (y) alumnos con el fin de contestar sus preguntas. Los viernes por la mañana visitábamos una clase entera según un calendario pre-establecido para una breve conversación con los niños y sus docentes sobre todo tipo de temas. Era muy difícil hacer hablar a los niños desde detrás de una pantalla, entonces les contábamos una historieta y hablábamos de lo que habíamos hecho durante la semana, muchas veces con tono cómico para hacerlos reír. Entre otras tareas, teníamos una importante misión: llamar a las familias de la clase que nos fuera asignada cada semana. Las llamadas se podían organizar cuándo quisiéramos durante la semana (contando sin embargo con el control informal del personal de supervisión, organizado en un grupo de seis a siete personas responsables de la administración que llamábamos el *Leadership,* el cual vigilaba estrechamente nuestros comentarios).

Las ocho a diez llamadas diarias a las familias se multiplicaban a veces cuando era necesario contestar a preguntas complejas, lo cual nos obligaba a volverlas a llamar varias veces o cuando nos encontrábamos con contestadores automáticos de personas que teníamos que llamar de nuevo si no respondían a nuestros mensajes. Uno de los objetivos era poder hablar a los niños y actualizar sus Google Drive para que pudieran acceder a todos los materiales a distancia.

Nuestros proyectos de arte y de reciclaje tenían que ser sometidos al escrutinio de *"Leadership"* antes de ser enviados a los niños el viernes a las tres de la tarde. Los niños descubrían los proyectos los lunes por la mañana y nos los tenían que enviar realizados el viernes por la mañana.

Nuestras investigaciones para preparar nuestros proyectos nos tomaban muchísimo tiempo ya que queríamos asegurarnos de que ofrecerían a estos críos un momento de relajación no importa cuando eligieran realizarlos. Una vez el proyecto estuviera terminado, debían enviar una foto vía Google Drive o bien directamente a nuestro correo electrónico creado por la escuela. También propusimos la opción de mandar las fotos a nuestro celular, lo que parecía simplificarles la vida a ciertos padres.

Debido a todo lo que se les pedía a alumnos, docentes, y padres, el arranque no fue fácil. A medida que se hacían los contactos, descubríamos las dificultades de algunos y la amargura que sentían muchos. Esta situación era inédita.

¿Cómo debíamos proceder? ¿Sobre todo, ante quién podíamos quejarnos?

La escuela estaba ocupada entregando el material informático necesario a todas las familias que habían expresado la necesidad de ello. Una célula informática fue entonces instituida, y estaba disponible por cita tanto para los docentes como para los padres para responder a todos los problemas de ajustes y de funcionamiento. Muchas familias quedaban enloquecidas al ver que los niños se adaptaron fácil y rápidamente a la situación: era solo una nueva forma de vivir. Cada niño había dejado la escuela con una mochila llena de material escolar: cuadernos, hojas de papeles de diferentes colores, unas tijeras, una barra de pegamento, un libro para la lectura, así como todas las obras necesarias para las lecciones de matemáticas y de lengua.

Los docentes quedaron bajo presión en su mayoría hasta el final del año escolar. Los padres con los que pude hablar por teléfono nos parecieron desbordados por las nuevas normas, cuyo impacto y cambios eran difíciles de evaluar.

Muchos tenían que enfrentar actividades profesionales a veces muy pesadas (teletrabajo o necesidad de irse a su lugar

de trabajo). Muchos nos confesaron que, en un primer momento, dejaron de lado ciertas cuestiones planteadas por la enseñanza en línea de sus hijos.

La gestión de la vida cotidiana también fue afectada (durante el año escolar muchos niños dejan la casa por la mañana para volver a ella en medio de la tarde. Toman su merienda, su almuerzo e incluso su desayuno en la escuela) ¡ahora había también que organizar todas las comidas en casa todos los días de la semana!

"¡Los críos, solo piensan en eso, comer!" nos dijo una madre agotada.

Es importante recalcar que las madres en su conjunto, incluso las que trabajaban a tiempo completo, fueron ejemplares y de gran valor. Muchas veces al día, los niños eran entregados a miembros adultos de la familia (abuela, tía, o hermana mayor) pero las madres supervisaban su vida a diario. A veces, cuando llamábamos a familias monoparentales, hablábamos con estas mujeres en su lugar de trabajo.

Después de unas preguntas y averiguaciones, nos daban el número al que llamar para relacionarnos con sus hijos. De vuelta en sus casas, estas madres supervisaban el trabajo escolar, ayudaban a sus hijos, y cuando se lo pedíamos, compraban el material necesario para nuestros talleres. Una madre incluso nos preguntó si era posible entregarle con una semana de adelanto la lista del material necesario para su hijo para que tuviera el tiempo de comprarlo todo, los sábados, únicos días durante los que tenía algo de tiempo para hacer las compras que no podía confiar a la abuela, quien vigilaba a los niños durante la semana. No quería que su hija se quedara atrás con relación al resto de la clase.

Las madres hispanas también tenían que enfrentarse a problemas con el idioma. A menudo, solo los niños hablaban inglés. Traducíamos y proponíamos proyectos en español y

conversábamos en español con las madres hispanas. Para nuestro mayor agrado, ¡Varias madres expresaron igualmente su deseo y más tarde su placer, de participar en nuestros proyectos con sus hijos!

Por todo esto he pasado de ver a los niños una vez a la semana durante seis meses, a verlos en Zoom una vez a la semana cuando me unía a sus clases, y de vez en cuando en la Zoom Office. Era una experiencia nueva y extraña tanto para mí como para ellos: era como si estuviéramos pasándonos un videojuego por primera vez.

El Proyecto Colibrí tuvo que reinventarse y adaptarse a una situación de crisis que iba a durar. Empezamos a explorar las diferentes posibilidades para comunicar mejor una energía positiva a los niños: para "disminuir la tensión".

La cuestión sobre el material no fue la menos exigente: durante nuestros talleres en las escuelas traíamos con nosotros nuestros kits de reciclaje con el fin de hacer más eficaz las 45 o 60 minutos que pasamos con los niños, aunque hemos insistido repetidamente en el hecho de que gran parte del material podía encontrarse en sus casas, y que tenían que pedir ayuda para encontrar objetos a sus padres, pero pocos niños lo hacían. Esta vez no había elección: tuvieron que ponerse a "explorar" las posibilidades que tenían en sus casas para encontrar los objetos reciclables para los proyectos que les proponíamos.

Solicitar a nuestras clases de jardín de infancia o de segundo grado de primaria que fueran creativas sin saber qué materiales podían encontrar en casa, sin tener que salir era una hazaña que nos devolvía a la esencia del Proyecto Colibrí: "reciclar, volver a dar una nueva vida a objetos condenados al basurero".

Pregunta planteada: ¿Estaban los padres dispuestos a dejar a sus hijos rebuscar en las alacenas y los armarios? Si no se hubieran apurado en divertirse con todos los "tesoros" que

tenían en sus mochilas ofrecidos por la escuela, una parte de este material también podía constituir una buena base para trabajar en nuestros proyectos. Lo demás dependía de lo que cada uno tuviera en casa y de algunos extras baratos que les pedíamos a los padres, como nos habíamos comprometido en hacerlo con la directora. Nuestra selección siempre se hacía en las tiendas "99 cents".

"Los "99 cents" son las tiendas más baratas del mundo" (decían los alumnos de segundo). Además, abundan en los barrios y nunca cerraron, incluso al principio de la pandemia.

Para relajar a nuestros alumnos, acostumbrados a ser atendidos, a veces de manera excesiva por el sistema escolar, lo que intentamos poner en marcha desde el primer proyecto, fue una especie de contrato de confianza entre padres/alumnos y nosotros.

- "Niños, os proponemos este proyecto porque estamos seguros de que vais a poder realizarlo con todo lo que vais a encontrar en vuestra casa además de lo que vuestros padres os van a comprar."
- "Padres, por favor, den la posibilidad a sus hijos de buscar y encontrar cosas que juntos podríamos reciclar o que podrían ser utilizadas en los proyectos que les proponemos."

A continuación, me aseguraba de que los proyectos propuestos fueran realizables con un material accesible y con objetos que podían encontrarse en casa.

Nuestra comunicación con las familias nos permitía contestar las preguntas y responder a las necesidades de los niños, ajustando los proyectos para que los retos tuvieran sentido para ellos.

"El desafío" se convirtió nuestra manera de designar nuestros proyectos después de que un alumno de primaria declarara riéndose, durante una conversación telefónica:

"¡Actualmente, todos sus proyectos son verdaderos retos!"

Repito: lo que queríamos sobre todo era que estos proyectos fueran un momento de relajación para esos jóvenes alumnos.

Insistíamos cuando nos decían que no tenían el material "exigido", intentábamos convencerles de ser "alumnos-colibríes" que siempre tenían que actuar de la mejor forma posible en todas circunstancias y tenían que encontrar soluciones para enfrentar la situación que se les presentaba.

Recuperamos entonces de nuevo la metáfora del colibrí de la leyenda amerindia que pese a su talla diminuta y a las burlas de los animales de la selva más grandes que él, volaba del río al fuego que consumía el bosque cargando con una gota de agua su piquito. "Algo hago, hago lo que puedo". Esto se volvió nuestro lema:

Los niños se encontraban frente a imágenes virtuales de sus profesores y compañeros en una pantalla que los "vigilaba" sin poder acercarse a ellos físicamente.

Para complicar el asunto, a la falta de contacto se añadieron problemas de conexiones, de auriculares mal enchufados y de wifi. ¡Todo esto no fue fácil de gestionar durante tres o cuatro horas al día para los niños!

¡Pensábamos, aliviados, que podían trabajar sin pantallas en nuestros proyectos! Cuando les preguntábamos si la situación los estresaba, algunos de los alumnos de segundo grado de primaria contestaban que era "divertido", pero la mayoría hablaba de "cansancio". Estaban acostumbrados a las pantallas y a los videojuegos, pero hasta ahora los usaban para distraerse. Hoy la escuela era virtual y ciertos días esto se volvía agotador o incluso desestabilizador. No poder ver a sus amigos de la clase, para charlar o pelearse, les hacía

mucha falta, y una parte del agotamiento les venía del hecho de que no sabían cuándo acabaría todo eso.

Sorprendentemente los alumnos que parecían no interesarse por los talleres cuando íbamos a su clase, estaban entre los que participaban de manera más activa en las clases en línea, y fueron claramente de los más creativos. Seguramente, esto pasaba porque necesitaban más de los cuarenta y cinco minutos de nuestra intervención semanal en su clase.

El Proyecto Colibrí permitió a los alumnos mostrar su ingeniosidad, su resolutividad, y su capacidad para elegir. En el aula, les traíamos el material, listo para usarlo. En casa, para poder realizar su proyecto, tenían que "investigar", ser curiosos, improvisar, encontrar soluciones, atreverse, todo lo cual hizo de ellos colibríes, quienes, para seguir el ejemplo del pájaro de la leyenda amerindia, actuaron y lo hicieron lo mejor que pudieron. Es interesante ver cuántos de ellos aceptaron el desafío que les proponíamos: más del 80% del total de los proyectos fueron realizados, y al menos tres proyectos de la docena propuesta inicialmente.

- Aprendieron a ser abiertos y creativos con lo que recibieron y a encontrar materiales suplementarios.
- Aprendieron a compartir su trabajo con mamá, papá y sus hermanos y hermanas.

Si volvemos a mirar sus logros, constatamos casi con sorpresa que pudieron enfrentar la mayoría de los retos propuestos y divertirse con ellos.

En este período de confinamiento y de distancia social, el Proyecto Colibrí dio a los niños la posibilidad de ser creativos utilizando materiales reciclados. También quisimos perseguir otra de nuestras misiones: relacionarlos al mundo. Ellos mantuvieron contacto con los alumnos de segundo grado de una escuela en Borgoña, Francia, con los cuales

correspondían desde el principio del año escolar. Estuvimos muy pendientes de contestarles cuando pedían noticias de sus amigos franceses.

Les enseñamos las fotos de las *"Madame Chiffon"* realizadas con botellas de plástico por Séléna, Lola, Inés, y Maxence en el principio de pandemia, y A. nos sugirió que les mandáramos fotos de las muñecas que ella y su madre habían creado.

"Sé que tienen clases a distancia, pero quizás su profesor podrá enseñárselas."

Nos preguntaron si Julian seguía haciendo bricolaje y si Chloé continuaba recuperando el agua de lluvia para regar su jardín. Nos pidieron además volver a ver la lista de los desafíos del mes de febrero, recibidos a finales de enero y que habían empezado a inspirarnos.

Desafíos del mes de febrero:

Hacer actividades manuales con reciclaje: Margaux-Inés Y.

Ir a pie a lugares cercanos en vez de en coche: Chloé.

Pensar en apagar las luces al dejar un cuarto, no dejar los aparatos en espera sino apagarlos completamente: Noah-Tony R.- Lola- Léane-Mathéo-Evan-Florena-Maxence.

Utilizar menos hojas de papel: Inés B.-Estelle- Lilia- Ethan-Thyméo.

Utilizar menos las consolas, y jugar a más juegos de mesa o leer más libros: TonyM. –Inés B.-Thyméo.

Consumir menos agua, pensar en cerrar el grifo cuando nos lavamos las manos y cuando lavamos los platos. Apretar el

botón pequeño de descarga del inodoro: Nashwan-Léane-Mila-Séléna-Paul.

Recoger basura en la naturaleza: Martin- Noah- Lilou-Julian.

En el taller de bricolaje, con botellas de plástico que ya no utilizamos preparamos un juego de *"cámbialo todo "*: decoramos y pintamos botellas. Este juego de *"cámbialo todo"*, es un juego en el que se alinean las botellas como en una bolera, y se lanza una pelota para hacerlo caer todo (se pueden poner papeles de periódicos viejos en un calcetín usado para hacer la pelota, por ejemplo).

No quería confundirles mucho hablando del pasado. También quería utilizar esta oportunidad para hacer cosas que no había tenido la oportunidad de hacer en un aula desde hacía mucho tiempo.

Esta carta nos llegó mucho tiempo después, se la transmitimos a la directora y en el futuro, sería la carta que leería a nuestros nuevos estudiantes.

Queridos amigos de La Cima:

Después de todos estos meses, esperamos que estéis bien.

¿Os acordáis? Empezamos nuestra correspondencia antes de la pandemia del Coronavirus y nos gustaría mucho entablarla de nuevo, quizás en el próximo año escolar.

Es bueno haber podido conocernos y apreciamos nuestros intercambios de correos y de fotos en los cuales pudimos hablar de nuestras fiestas - vosotros de Acción de Gracias y nosotros de nuestro Carnaval. Os acordáis de cuando escribimos una carta en inglés, lo cual fue un trabajo duro, pero fuimos felices de haberlo hecho.

Mil gracias por el enorme sobre que nos mandasteis y que encontramos al volver a clase en septiembre, que contenía en su interior, un poco de vuestro día a día: vuestros folletos, vuestros escudos, y aún más.

Habíamos recibido antes del confinamiento el proyecto de "Madame Chiffon", las muñecas hechas con las botellitas de agua de plástico. Esto nos dio ganas de probar también, entonces, durante el confinamiento, algunos de nuestros compañeros fabricaron muñecas con materiales que iban a ser tirados: botellas, cuerdas, restos de telas, y os mandaron fotos. Esperamos que las hayáis recibido.

Esperamos también que hayáis recibido el desafío que cada uno de nosotros se había lanzado para el mes de febrero: poner en marcha más eco-gestos para proteger el planeta y así cuidar de él (como, por ejemplo, tomar menos baños, regar el jardín con el agua de la lluvia, reducir los desechos...). Nos gustaría también que esto os dé ganas de intentarlo.

Sería formidable seguir nuestra correspondencia y mantener nuestro lazo vivo, aunque no nos hayamos encontrado, de modo que esperamos con impaciencia noticias vuestras.

Saludos a todos,

Julian, Martin, Paul M., Tony, Ethan, Noah

Para cada proyecto leíamos un corto párrafo sobre un tema medioambiental, seguido de una pregunta a la que debían contestar en dos o tres líneas. Muy pocos contestaron todas las preguntas, y nunca hubo algo elaborado o ninguna investigación... Claramente las preguntas y las conversaciones que teníamos en clase les eran suficiente para hacer avanzar sus conocimientos y sobre todo despertar su curiosidad. Su curiosidad se despertaba más cuando había proyectos para crear.

Sin embargo, el miércoles 22 de abril de 2020 durante el Día de la Tierra, y sin que ninguna solicitud les fuera formulada, T. Escribió:

"Es importante celebrar este día puesto que vivimos en una tierra que compartimos. Por eso es especial. Tenemos que celebrar la Tierra todos los días, y el hecho de dedicarle un día nos permite recordar todos nuestros deberes con relación a la naturaleza, ya que debemos expresar nuestro agradecimiento por todo lo que la Tierra nos da."

Aquel mismo día varios nos escribieron diciendo que "deseaban hacer cosas buenas por el planeta" y que el hecho de utilizar materiales reciclados encontrados en casa formaba parte de esas cosas buenas que hacer para el planeta.

Estas horas de clase fueron más pesadas debido a la atención exigida para poder entender al profesor. Los juegos y el relajamiento eran también necesarios. Además de algunas páginas de lectura que habían sido asignadas por sus maestros, ¿cómo encontrar la energía de ir a Google y buscar en el sitio web del Nacional Geographic información sobre el medioambiente? Posible, ¡pero no divertido!

Confinados o no, a través de la televisión, podían escuchar noticias que compaginaban con las lecturas que les

proponíamos, tales como: tempestades, cambio climático, estratosferas, virus, deforestaciones...
Por tanto, era importante abordar estos temas, ya que forman parte integral de nuestros proyectos creativos. Pero limité los requisitos sobre lo que acordaban escribirme.

Examinemos algunas de sus lecciones y cómo realizaron sus proyectos.

Sigamos a A. que le pidió a su madre que fotografiara los diferentes pasos que él estableció para crear una muñeca con un rollo de papel higiénico y otra con una botella plástica:

- **Paso 1**
 Reúno los materiales: dos rollos de papel higiénico, una botella de plástico vacía, pedazos de lana, una pelota de ping-pong, papel periódico, pegamento blanco, pedazos de telas, pedazos de pedrerías. Rotuladores, lápices de colores...

- **Paso 2**
 Creo la cabeza de la muñeca de plástico con una bola de papel de periódico y la cubro con una hoja de papel de construcción.
 Creo la cabeza de mi rollo de papel higiénico envolviendo la bola de ping-pong con papel de construcción.

- **Paso 3**
 Me concentro en vestir mis dos muñecas con pedazos de telas y cintas, intentando utilizar lo que tengo en la mesa además de lo que mi madre me trajo amablemente.

- **Paso 4**
 Me tomo un tiempo para trabajar en sus rostros, uno tras otro coloco los cabellos, dibujo los ojos, la nariz, la boca. A mi muñeca hecha con el rollo de papel higiénico, le añado también unos brazos que moldeo con papel de construcción.

S. de mi clase de infantil, tenía que decorar una flor grande y sus hojas con collages. Como no tenía más hojas de papeles de diferentes colores, se dedicó a pintar su flor y las hojas ella sola. Seguramente fuera ayudada por su madre (que nos lo confirmó), porque también utilizó papel de seda de diferentes colores.

La elección de usar la pintura para dar una impresión de collage se le ocurrió a ella, nos aseguró la madre.

Para el proyecto *Protejo mi ciudad con mi nombre*, las tres clases de segundo grado tenían que dibujar su nombre, con grafitis, a la manera de los artistas de la calle, y detrás de esto debían añadir edificios.

C. no tenía lápices de colores en el momento del proyecto y decidió trabajar en una serie de grafitis en blanco, negro y gris muy elaborados, así como en unos edificios muy bien logrados que pintó detrás de su nombre, mientras que J. realizó una composición con su nombre entre los edificios jugando con los colores. Ambos se acordaron de incluir su autorretrato a manera de firma. ¡Bravo los artistas!

Para las clases de primaria, trabajar en línea requería mucha organización. Si queríamos que los alumnos pudieran encontrar respuestas, había que comunicarse con ellos claramente y con comprensión para evitar que se sobrecogieran.

Nuestro principal desafío fue lograr que los niños fueran capaces de relajarse. ¿Y… por qué no "dispersarse" y salirse del "camino trillado"? No tenemos la ingenuidad de pretender que hayan podido asimilarlo todo y comprenderlo todo, sin embargo, nos importó ser sencillos a la hora de presentar los proyectos, recordándoles siempre que debían mirar a su alrededor, lo que les permitiría ser creativos.

Graffitis

El Proyecto Colibrí en tiempos de COVID 19

Nuestras vidas cotidianas siguieron regulándose en función del ritmo de la pandemia, con todos sus misterios y sus interrogaciones. Al acercarse el nuevo año escolar, las escuelas se preparaban para impartir clases, ya fuera en persona, a distancia, o de forma medio-presencial, y todos estos nuevos términos se volvieron entonces una parte central de nuestro vocabulario. Nuestros lugares de encuentro habituales, así como los museos y las bibliotecas, seguían cerrados para nosotros.

Aprovechamos este tiempo para trabajar en nuestras creaciones. Solicitamos a un amigo cineasta organizar juntos un proyecto para una película o una exposición. La idea era hacer bailar decenas de nuestros grandes títeres por los aires haciendo una alegoría de la libertad que ansiábamos sentir después de vivir todo el estrés acumulado en esos últimos meses.

Aunque muy reducidos en número y breves en duración, nuestros talleres no fueron totalmente suprimidos en las escuelas. Pero tuvimos que hacer prueba de mucha resiliencia para justificar nuestras intervenciones y convencer a los directivos de lo que era evidente: nuestros talleres son tan necesarios como lo son las clases de baile, de dibujo, de pintura, o de todas las asignaturas artísticas. Con mucha paciencia explicábamos que la enseñanza artística puede ayudar a paliar los diferentes ensimismamientos que peligrosamente se vislumbraban en la pandemia.

Entonces pensamos en la Leyenda amerindia de los dos lobos. Todos albergamos dos lobos en nuestro interior: el lobo oscuro que nos incita al mal, la cólera, la envidia, el odio

y también al miedo: el miedo de morir debido al Coronavirus, este miedo que lo arruina todo, hoy y mañana.

Y también está el otro lobo, alegre y resiliente, que nos empuja hacia la luz y el bien. En la pelea entre estos dos lobos, la leyenda dice que el ganador es el que alimentamos. De modo que nos propusimos ayudar a alimentar el lobo del bien, dando a nuestros alumnos y estudiantes, la posibilidad de ser creativos...Se me viene a la memoria una captura de pantalla de una clase de tercero de primaria: Veinte caras de niños atentos, concentrados en lo que dibujan. Su maestro me dijo:

"Es extraordinario, pocas veces los veo tan atentos."

La leyenda de los dos lobos habla sobre el poder de la atención y la meditación.

Tuvimos que cancelar el envío de nuestros kits de materiales a ciertas escuelas ya que los padres temían que estuvieran manoseados. No había mucho que pudiéramos decir cuando se trataba de garantizar la seguridad de los niños y de tranquilizar a las familias, incluso si esto significaba hacer caso a todas sus fobias. Nos negamos a formular cualquier juicio al respecto.

¿Se volvería YouTube nuestro aliado? ¿Debíamos lanzarnos, como muchos estaban haciendo, a la aventura?

Seguíamos dudando, no tanto la eficacia de los vídeos, o las decenas, incluso centenares de "visualizaciones" que deberían tranquilizarnos, pero lejos de satisfacernos, lo que se nos vino a la mente, fueron las palabras de una canción de Charles Trenet que me gusta mucho:

¿Qué queda de nuestros amores?

¿Qué queda de esos bellos días?
Una foto, una vieja foto

De mi juventud.

Felicidad marchita, cabellos al viento,

Besos robados, sueños cambiantes.

¿Qué queda de todo esto? Dígamelo…

…Aún y siempre las pantallas y el aislamiento…

El Proyecto Colibrí a la par de conservar su estatus de "artes reciclados y del medioambiente", debía compensar la ausencia de clases de arte en la escuela en la que trabajamos durante el primer período de la pandemia. La agenda de los alumnos había sido aliviada de asignaturas "no esenciales".

Por tanto, ya no había más clases de arte y nuestra intervención fue reducida a una de cuatro sesiones por mes para las dos clases de cada nivel en rotación durante el año escolar: o sea 4 veces 45 minutos para cada clase cada mes.

Ver a los niños en directo los hacía más cercanos. Rápidamente superé la frustración debida a solo poder ver a los niños durante apenas tres horas a lo largo de todo el año escolar. Elegimos acortar el tiempo de realización del proyecto. Uno tras otro, cada niño presentó su trabajo y habló. Eran voces atravesando la pantalla y llegándome, una energía a la cual podía contestar.

Sea lo que sea, lo importante eran las palabras que salían de la pantalla. El mismo ejercicio fue propuesto para todas las clases desde el jardín de infancia hasta las de quinto grado de primaria, y no duran más de dos minutos. Algunos intentaban a veces prolongar estos dos minutos para perderse en largas descripciones. Los tenía que parar amablemente ya que había que pasar al siguiente. En cualquier caso, esto le permitía al niño comunicarse directamente con nosotros y con el resto de la clase, y apropiarse su trabajo.

El "Lo he hecho yo" es esencial y devolvió a los estudiantes la realidad de ver su trabajo acabado. Un rostro, una energía que pasa, una voz la cual ayudaba a relajar cuando sentía un poco de tensión.

"Lo que has hecho es muy bonito...y todos esos colores, es estupendo..." "No logro distinguir bien lo que has dibujado... ¿Puedes explicarnos lo que has hecho?"

El alumno solía aceptar entonces de buen grado. Estos minutos de comunicación eran preciosos.

Un día, curiosos, nos plantamos en la "puerta" de una clase de segundo grado de primaria que hacía su enseñanza a distancia. Escuchamos lo que decía el docente:

Lunes, por la mañana.

"¡Hola, amigos, soy muy feliz de volverlos a ver! Espero que todos hayáis pasado un fin de semana relajado. Son las 8:30, nos encontramos en Zoom. ¡Bravo! Veo que todo el mundo está presente. Es importante llegar a la hora. Acordaos de que al final del día, tenéis que subir vuestras tareas a Google Drive. ¡Os recuerdo también que debéis leer durante 30 minutos todas las noches! Antes de empezar quiero recordaros varios puntos importantes:

- Veo que todos lleváis vuestra camisa de uniforme, espero que también estéis llevando ropa apropiada en la parte de abajo, sabed que cuando os levantáis todo el mundo os ve enteramente en la pantalla.
- Si ya no lo habéis hecho os voy a dejar 5 minutos para encontrar un lugar tranquilo para trabajar, y ¡no os olvidéis de vuestros auriculares! Debéis tener cerca el cuaderno del día, un lápiz bien afilado y fichas blancas.
- Intentad también tener vuestros cuadernos de ejercicios de lectura y de ciencias, así como vuestros cuadernos de ejercicios de matemáticas colocados cerca de vosotros.
- Una última cosa: ¡No os olvidéis utilizar *Clever* para conectaros a *Raz Kids, DreamBox, Typing Club, Amplify Reading y Google Classroom,* todos los días!"

¡Guau! ¡Estábamos muy impresionados!

Después de un día de clase navegando entre Raz Kids, DreamBox, Typing Club, y Google Classroom, los estudiantes necesitaban algo de relajación. Imaginamos un taller para estos niños con todo tipo de juegos. Les dimos espacio para correr y sentarse en un banco y contarse todo lo que habían hecho durante el día. Podrían entonces burlarse gentilmente de su profesor que los asfixiaba con sus largas listas de cosas que hacer.

Imaginé un taller, en el que pudieran hablar libremente y verse fuera de las pantallas...

Un Proyecto Colibrí: Ambohitra, Madagascar

Desde hace varios años efectuamos durante el mes de la Francofonía un taller con estudiantes de francés de un instituto privado de Manhattan.

Los docentes de francés con los cuales nos comunicamos nos hablaron sobre su cansancio, así como el de sus estudiantes, además de la dificultad de poner en acción un taller de creación, ya que una parte de los estudiantes está asistiendo a clases presenciales mientras la otra parte está en Zoom.

Nos propusieron jugar "al juego de la entrevista", respondiendo a preguntas sobre Ambohitra, un Proyecto Colibrí en el cual nos involucramos desde hace varios años. Hablar de nuestra relación con los habitantes de Ambohitra, un pueblo de la isla de Santa María de Madagascar y dar a los estudiantes la posibilidad de entrar en las tradiciones de este pueblo casi desconocido del mundo, nos pareció un tema interesante para estudiantes muy estresados por la pandemia.

Ambohitra es un conjunto de tres pueblos separados por unos dos kilómetros los unos de los otros, con un total de 750 habitantes. Casi nadie va a Ambohitra, solo los habitantes se desplazan por necesidad hacia otros grandes pueblos de Santa María, una isla muy turística.

Algunos días antes de que visitáramos el centro, los docentes con mapas en mano enseñaron Madagascar, también llamada la Isla Grande, a sus estudiantes. Situada en el Océano Índico, Madagascar es uno de los 54 países de la Unión Africana, independiente de Francia desde el 26 de junio de 1960.

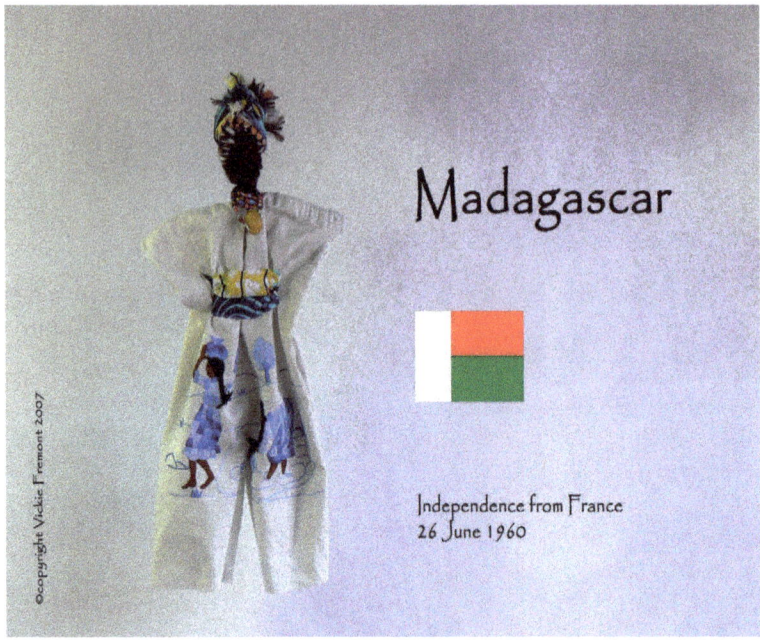

La amiga que me habló sobre la historia de Ambohitra, Yolande C. estaba domiciliada en Pornic (Francia) en el momento en que la conocí. Es partera y terapeuta. Ella me contó la historia de Ambohitra después del terrible huracán Iván que devastó la isla de Santa María y los pueblos de Ambohitra, el 7 de febrero de 2008. En aquella época, Yolanda creó una asociación para ayudar a los habitantes de Ambohitra, la Asociación *Nosy Mitarika* (La Asociación de la isla que guía; siendo Nosy Mitarika el nombre malgache de la isla de Santa María, la isla faro).

En efecto, ninguna de las ayudas y de los numerosos donativos que eran enviados para socorrer a Santa María llegaban a Ambohitra, a excepción de unas carpas ofrecidas por UNICEF para que los niños estuvieran abrigados y pudieran seguir recibiendo una educación.

Yolande iba a menudo a visitar a su madre, originaria de Santa María. Más tarde nos contaría que cada año, en el momento de su paso por Santa María, se encontraba con chicas jóvenes de Ambohitra que venían a realizar su primer año de colegio, estaban embarazadas y llevaban además un bebé en sus brazos. Yolande comenzó a reflexionar sobre maneras de crear un centro de acogida para evitar que estas jóvenes chicas vivieran expuestas al turismo sexual que asola la isla. Este centro las acogería, las protegería y evitaría que fueran presas fáciles de abusar.

Por el momento, la tarea más urgente consistía en la reconstrucción de una escuela primaria ya que, a medida que pasaban los años, las carpas de la UNICEF se desgarraban. Por más que las mujeres las remendaran, se volvían antihigiénicas y ya no protegían a los niños de la intemperie. Desgraciadamente, los fondos asignados a la reconstrucción de la escuela fueron, en parte, desviados por los responsables del Ministerio de Educación Nacional.

Los edificios del área fueron construidos de nuevo con materiales baratos y poco sólidos; los baños fueron pura y simplemente ignorados. El trabajo de la asociación fue entonces ayudar a los docentes a trabajar en condiciones decentes y encargarse de la construcción de un edificio con habitaciones para alojar a las profesoras.

La mayoría de ellas viven en la Isla de Santa María a unos ocho kilómetros de Ambohitra, y deben, si no pueden dormir en el lugar, levantarse a las cinco de la mañana para ir a dar las clases.

Como la educación de los niños también es una prioridad para nuestra organización, *My Hands My Tools* se unió a las acciones de la asociación *Nosy Mitirika*. Con unas treinta fotos relatamos la historia de Ambohitra y este trabajo formidable realizado con los hombres y las mujeres del

pueblo. Incluso encontramos la foto del Certificado de Reconocimiento emitido en 2015 por el Ministerio de la Educación nacional, transferencia sutil que incluía las remuneraciones de los cinco docentes contratados. Este certificado, le daba al parecer, a la asociación *Nosy Mitirika*, la autorización de construir una escuela ¡pero también de encargarse de su funcionamiento!

Todos los habitantes del pueblo se pusieron a trabajar juntos, dejando de lado las viejas querellas y antiguos rencores, lo les que permitió avanzar bien en todos los proyectos. Durante cada visita de la gente de la Asociación y otros visitantes, todos los habitantes del pueblo se reunían con una comida de fiesta. De esta forma, se crearon lazos muy fuertes, pero también se tomó consciencia de la gran responsabilidad que tenían con relación al pueblo.

Aun así, desde 2008, muchos miembros de la Asociación *Nosy Mitarika* habían abandonado el trabajo, y muchos amigos de *My Hands My Tools* nos aconsejaron no involucrarnos en este proyecto por ser demasiado amplio para nosotros, evidenciando la dificultad de luchar contra la corrupción tanto sistémica como de los dignitarios de Santa María.

El colibrí vuela del río hacia el fuego, y del fuego hacia el río sin parar. Se trata para nosotros de hacer lo que podemos: incluso la pandemia del coronavirus no nos paró. Avanzamos con gente de Ambohitra a la vez que seguimos convenciendo a otros de adherir a nuestro proyecto ya que, claro está, el colibrí no puede apagar el fuego solo, pero gracias a su acción y a su energía, otros querrán ayudarle.

Podemos cambiar las cosas con nuestra voz, nuestro corazón y nuestras manos. ¡Hay que persistir, siempre y cuando podamos respirar y movernos!

Durante ese día, más de un centenar de estudiantes nos escucharon. Al final de nuestras presentaciones, las mismas preguntas emergieron de nuevo:

- ¿Cuáles son vuestras prioridades en Ambohitra?
- ¿Qué podemos hacer, a nuestro nivel, para ser colibríes?

"¿Ser colibríes?" Compartí algunas de mis razones.

Primero, ¿Cómo abandonar a estos niños que ni siquiera tienen la posibilidad de fabricar sus propios juguetes con materiales reciclables como lo hacíamos en nuestra infancia? Éramos de jóvenes, en el pueblo de nuestra tatarabuela, en Ebolowa en Camerún, expertos en la fabricación de juguetes usando palos y latas. Los ecologistas dirán que es una buena noticia que en Ambohitra no haya nada que reciclar: ni una lata, ni una botella de plástico, nada más que la naturaleza circundante y los miles de tesoros que ofrece y que quisiéramos explorar con los niños de Ambohitra.

...Además, ¡Tienen su propio equipo de fútbol!

El deporte es tan importante para la educación en Ambohitra como en cualquier otra parte. Los niños son muy atléticos, corren, caminan rápido, juegan al fútbol y se volvieron campeones de petanca (después de que las pelotas les fueran enviadas a modo de hace unos años).

Hace algún tiempo había un equipo femenino que todos quisieran ver de vuelta. Acompañar a los niños a Tamatave (3) para las competiciones deportivas, no es fácil, pero muchas mujeres se esfuerzan en hacerlo. El viaje es muy caro, entonces se suelen llevar ollas y reservas de comida para la carretera de modo que sus hijos puedan participar en las competiciones.

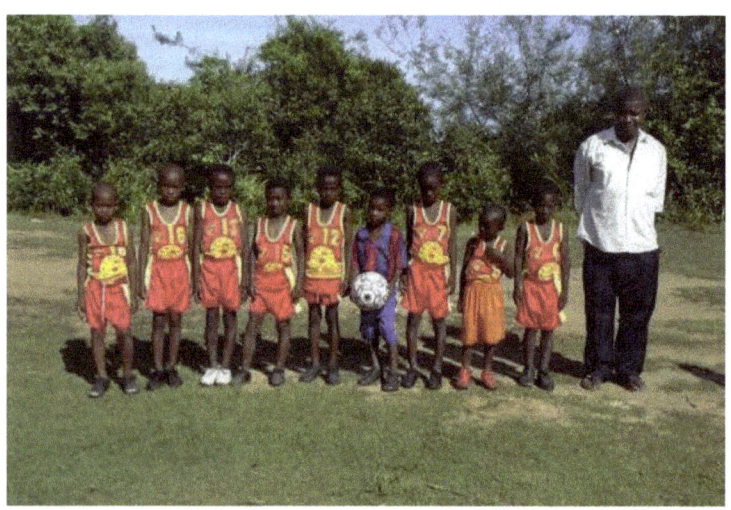

Entre los proyectos ya en efecto, muchos deben continuar. En particular:

- Además de los edificios de la escuela, queda por construir rápidamente una clase para los numerosos estudiantes de pre-escolar. Una vez su educación esté asegurada, sus madres podrán trabajar libremente.
- La construcción de un huerto para cultivar verduras; poder traerles zanahorias, patatas, u otras verduras para mejorar la alimentación basada esencialmente en arroz de los niños.

Madagascar es conocida por su biodiversidad. Yolande nos hizo notar que al pasearse por la vegetación tupida que rodea los pueblos, ella recoge a menudo hierbas aptas para el consumo. La presencia de un naturalista ayudaría al pueblo a poder alimentarse de lo que hay in situ, ayudaría además a vencer miedos debidos a las numerosas prohibiciones ancestrales que limitan el consumo de ciertos vegetales que no se conocen. Imaginamos que un joven naturalista podría instalarse algunos meses en el pueblo para recopilar y estudiar todas estas plantas.

- La pandemia acentuó la precariedad del pueblo ya que los hoteles de lujo de Santa María quedaron vacíos de sus turistas. Por tanto, las mujeres no pudieron vender sus creaciones y los hombres no encontraron trabajo. Por suerte, la resiliencia de todos y los donativos recibidos permitieron a los alumnos tener una vuelta a clase 2020-2021 absolutamente correcta. Como me repite Yolande, la mayor prioridad es que los niños tengan algo de comer al menos una vez por día (los gastos mensuales necesarios para alimentar a los niños son de alrededor de 250 euros por mes).

- Ambohitra debe absolutamente conservar a sus docentes. Entonces tenemos que seguir cumpliendo con los sueldos mensuales de 5 profesores temporales. Estos docentes colibríes reciben sueldos mensuales de 50 euros. Estos profesores merecen nuestro respeto. Duermen en la clase después del día de escuela, a la espera de que les podamos dar espacios para alojarse cuando están demasiado cansados para volver a su casa.
- Yolande también prometió ir a conversar de manera firme con las personas del ministerio (los de "alto rango" como se les llama) que conoce, para arreglar el sueldo de los profesores. Es hora de que el gobierno se encargue de la situación de manera seria.
- Repito: la educación y el bienestar de los niños es la prioridad de todos en el pueblo. Las mujeres de Ambohitra se negaron a que sus hijas tuvieran que caminar varios kilómetros mañana y tarde para ir a la escuela de Santa María, ya que los riegos de violación eran demasiado grandes por el camino. El acceso a la educación hasta sexto grado es tan importante para su integridad como para la de los niños.
- Otra prioridad con respecto a las condiciones sanitarias: los niños construyen grandes carteles con hojas de Ravenala (4) para proteger las letrinas regularmente, pero con el tiempo, esto engendra problemas sanitarios. Por eso, la construcción de baños para los niños y los docentes es cada vez más urgente.
- Los habitantes de Ambohitra descubrieron la televisión: un televisor les fue ofrecido, funciona dos horas por semana y permite a todo el pueblo mirar los DVD que les traemos. Pero hay un problema, se necesita un suministro eléctrico para su funcionamiento, lo que hace urgentísima la necesidad de comprar un panel solar. De hecho, ¡Es una de nuestras principales prioridades!

Sí, la tarea es inmensa, pero "solidaridad" no es una palabra vana.

Contar la historia de Ambohitra, el pueblo y sus habitantes no consiste en elaborar una lista de lo que falta, sino de hablar de un contrato basado en la confianza y el intercambio. Desde un cibercafé de Santa María nos comunicamos con Michael, el director de la escuela cuyo carisma nos impresiona. Una cuenta bancaria fue abierta para los habitantes que trabajan juntos para distribuir el dinero recibido.

Las relaciones epistolares con Michael son, a veces, difíciles ya que no habla francés de manera bilingüe. Habla principalmente malgache, como todos los habitantes del pueblo.

Teníamos un acuerdo con la Alianza Francesa de Santa María para ofrecer lecciones de francés a los docentes; están paradas por el momento, pero deberían retomarse pronto. El francés es hablado en todas partes en Madagascar, es la lengua de contacto y sobre todo una lengua necesitada para trabajar. Estos habitantes del extremo de la isla Faro viven en la más total inestabilidad, pero no son miserables.

Desconocidos por muchos, olvidados por su propio gobierno, trabajan, cuidan de sus hijos, buscan y encuentran soluciones para su vida. Participan de manera acérrima en las discusiones sobre el porvenir de sus hijos. Pelean para curarlos y curarse ya que no tienen ningún tipo de cobertura médica; para nosotros se volvió tan evidente acompañarlos que la cuestión ya ni siquiera se plantea.

Otro Proyecto Colibrí... Mancey

Hace algunos años, pasé unos días en casa de una amiga de la infancia que vive en un pequeño pueblo en la campiña de Borgoña.

Mi amiga y su marido creían que vivo en el Lejano Oeste, completamente desconectada de la vida real tal como ellos la conciben. Entonces decidieron darme de comer frutas y verduras frescas de su huerto, huevos de su gallinero, y queso de cabra de sus vecinos.

Durante algunos días me sumergí en su universo de simplicidad y buenos sabores, haciéndoles notar sin embargo que, en Nueva York, también comemos los tomates de nuestro huerto, la albahaca y la menta que cultivamos en nuestro jardín comunitario, y que ¡hay fincas en Nueva Jersey de las cuales recibimos excelentes frutas y verduras!

Un poco más alto, un poco más lejos
Quiero ir aún más lejos.
A lo mejor, más alto
encontraré otros caminos.
Es bello, es bello.
Si vieras el mundo al fondo, allá
Es bello, es bello…

Jean-Pierre Ferland

©Arièle BONZON / Galería Le Réverbère, Lyon Francia.

Un jueves cuando estaba en su casa, me propusieron ir al "bistró", el restaurante local. Sorprendida pregunté "¿Por qué ir al bistró cuando aquí tenemos de todo?"

Entonces me explicaron que aquella semana *Le Bistró* iba a servir comidas en el jardín de Gerard M. donde las mesas ya habían sido montadas. Acabé pasando un rato fantástico en medio de gentes que no conocía. Muchas imágenes se me pasaban por la cabeza: nuestra calle en Harlem, en la cual muchos grupos organizan veladas y barbacoas. Nunca me había preguntado si era legal. Nadie había sido desalojado aun, incluso si a veces el humo de la barbacoa molestaba a los habitantes de los edificios circundantes.

Pensé también en esas tardes agotadoras cuando hacíamos talleres con personas mayores de centros comunitarios de NYCHA (6). Sentía su necesidad de relajarse, pero siempre nos topábamos con la dificultad de superar su frustración – un problema debido a convivir con una soledad no deseada, y a todos los límites que se alzaban frente a ellos cada vez que pensaban en lo que les gustaría hacer al día siguiente. Entonces su expectativa hacia nosotros era enorme, y su actitud, rozaba la agresividad cuando no obtenían lo que querían.

Estos bistrós eran una maravillosa idea para ayudarles a reconectar, pero nadie les había hablado jamás de esta posibilidad, ni sugerido organizar eventos amigables donde reunirse y conocer a nueva gente. Escuchemos a Gérard M. contarnos la historia de su "bistró", este proyecto creado "simplemente para estar juntos".

Breve historia del Bistró Mancillon

Mancey es un pueblo de 400 habitantes ubicado en la región de los viñedos del sur de Borgoña, a cien kilómetros de Lyon, la tercera ciudad más grande de Francia. La particularidad de este pueblo es el dinamismo de su gente.

¡Júzgalo por ti mismo!

Durante el verano de 2016, una docena de habitantes se reunieron varias veces en sus casas, para reflexionar sobre lo que podrían hacer juntos para animar el pueblo. Entre las ideas planteadas se encontraba la creación de un bistró del pueblo.

Tradicionalmente un bistró, es un lugar a la vez acogedor y modesto en el cual se puede hablar de todo y de nada tomando una copa o compartiendo un plato sencillo. Hay bistrós en todas partes en Francia, pero desgraciadamente han desaparecido en muchos pueblos debido al éxodo rural y a la evolución del estilo de vida urbano. Antaño, antes de la guerra, había por lo menos tres cafés en el pueblo, uno en el burgo y dos en Dulphey. En Mancey la necesidad de encontrarse de manera amistosa, alrededor de una mesa, seguía sin cubrirse. Y llevaba sintiéndose desde hacía muchos años.

Cuando todos los miembros del pequeño grupo se decidieron a crear un lugar de encuentro acogedor, empezaron a pensar en cómo concretar esta propuesta. Afortunadamente, todavía existe en Mancey un restaurante, "El Albergue del Paso de las Cabras", ubicado en las premisas de un antiguo café-restaurante del pueblo, antiguamente dirigido por la célebre Vonette (7) y su marido.

En este mismo lugar existe todavía una sala de café con mesas y una especie de bar. Pero los propietarios solo abren

el negocio todos los días de 12h a 14h al mediodía y de 19h a 21h de noche. Por eso mismo, no fue muy difícil convencerles para abrir una pequeña sala contigua al restaurante que acogiera una vez por semana, el jueves de 18h a 20h, a los que desean revivir una cafetería en el pueblo. El nombre elegido por los habitantes para simbolizar este renacer fue "El Bistró Mancillon"(8).

Se lanzó un llamado a la población y muy rápidamente se formó un núcleo de veinte clientes, hombres y mujeres, que acudían al bistró regularmente. Desde las primeras reuniones, las conversaciones se centraban en organizar actividades para aumentar el impacto del grupo. Estas charlas estaban siempre acompañadas por una o varias botellas del vino de Mancey (o de jugo de fruta) y por tapas de todo tipo, traídas por todos.

Algunos propusieron organizar juegos de mesa: el tarot, un juego de naipe muy popular en la zona, el pinacle[5], trivias sobre canciones y cantantes franceses. Otros preferían centrarse en diferentes temas: hablaban sobre objetos insólitos traídos por unos y otros, el cultivo de los tomates, la historia del castillo de Mancey, colecciones de monedas antiguas, los concursos de sopa, el dialecto de Mancey, técnicas de pesca, los cuentos y leyendas de la región de Tournugeois...

Pero desde las primeras reuniones, lo esencial del bistró era charlar sobre la vida en el pueblo: proyectos pendientes, problemas para la comunidad, o también eventos que afectaban a las familias de la localidad (nacimientos, fallecimientos, enfermedades, llegadas y partidas...) Los participantes se volvieron muy fieles, aunque cada semana los miembros presentes podían variar entre 7 y 25 en función de los horarios de unos y otros. Para muchos de nosotros, los

[5] Juego de naipe, «belotte» en francés. NDT

jueves por la noche eran las horas reservadas para acudir a una salida teatral a Châlon, organizada por la Mesa Redonda, la asociación cultural de Mancey.

Lo más preciado del Bistró Mancillon (7) eran sin duda alguna las comidas organizadas en la sala del restaurante de al lado: la cena de fin de año, la comida de principio de verano, antes del cierre por vacaciones en julio y agosto, y la comida de cumpleaños del alcalde Georges, que tiene más de 100 años hoy en día. Durante estas comidas se come (bien), se bebe (claro), pero también se canta y se cuentan historias. Incluso organizamos un concurso de chistes, una costumbre muy anclada en la cultura popular en Francia.

El albergue también se esmeró en prepararnos una comida trabajando con Jean Ducloux, el famoso creador del restaurante Greuze en Tournus, conocido en el mundo entero.

En 2017, con ocasión de la llegada al pueblo, de la carpa de la compañía de teatro de Nanton, la sociedad del bistró organizó una degustación de vinos, presentada por el antiguo director de las bodegas de los viticultores de Mancey. La música estuvo a cargo de un músico del pueblo. La velada terminó con un baile.

En 2018, organizamos una representación teatral que tenía por tema "La historia de los bistrós a través del tiempo en Mancey". Varios de nosotros escribimos escenas: una tenía lugar en un pueblo galo, otra en un albergue medieval, y la última en una taberna ambientada en los tiempos de la Revolución francesa. Los miembros de la sociedad del Bistró actuaron acompañados por los niños del pueblo. Para muchos de nosotros, la preparación para el espectáculo, que duró cuatro meses, se ha erguido como un momento clave en la memoria colectiva de Mancey. La representación tuvo lugar bajo una carpa con más de cien asientos, erguida en la plaza del ayuntamiento. Los habitantes de Mancey se

desplazaron en masa para ver el espectáculo, que fue muy aplaudido.

El año siguiente, otra obra fue presentada bajo una nueva carpa con la ayuda de la Mesa Redonda - la asociación cultural – durante las fiestas del pueblo, con el mismo éxito. Esta vez el tema era "El Telediario a través de los siglos", centrándose en tiempos de las brujas en la Edad Media, y siempre en la época de la revolución francesa.

Durante el verano, decidimos cambiar el escenario. Cada semana de los meses de julio y agosto, los jueves a las 19h, organizamos un "bistró rotatorio" en diferentes localizaciones y casas.

Nos reunimos en el exterior, a menudo en el jardín. Cada participante trae consigo bebida y comida. Estas reuniones del verano se desarrollaron en los cuatro caseríos del pueblo, en Mancey-Burgo, en Dulphey, en La Bussière y en Charmes. Todos se alegran de poder compartir con los demás su hogar.

Desde la asociación del bistró, organizamos una magnífica salida al museo de Bibracte, situado cerca de Autun. Aprendimos muchas cosas sobre los habitantes de nuestra región antes de ser conquistados por los Romanos. También compartimos una comida "gala" en el albergue situado al lado del museo.

Nuestras reuniones semanales continuaron en el Albergue hasta la cena de fin de año de 2019. Después, el albergue cerró sus puertas debido a la enfermedad de la propietaria.

Sin embargo, organizamos una comida de cumpleaños para los 99 años del habitante más anciano en Tournus.

Pero luego llegaron el confinamiento y sus restricciones…

Durante el verano del 2020, en período de desconfinamiento temporario, intentamos volver a dar vida al Bistró, pero debimos parar por motivos sanitarios.

Sin embargo, como el Fénix, el bistró volverá a nacer de sus cenizas y quizás en un nuevo lugar: este es uno de los principales proyectos locales.

Descripción de algunos vídeos que proponemos

I- *Crear "personas" a partir de percheros*

Creamos personas de todas partes a partir de percheros recuperados de tintorerías. "Crear personas" es uno de los talleres que hacemos más a menudo a petición de las escuelas.

Desde hace unos diez años trabajamos en una escuela privada en Westchester (Nueva York). Cuando presentamos nuestros programas a los docentes, este proyecto suele ser su primera elección. Esto es debido a que, principalmente los hermanos o hermanas y amigos de los alumnos que ya han creado a su personaje piden repetir este taller - ¡Ellos también quieren crear su propia muñeca! El taller permite a los niños desarrollar varias competencias: los más pequeños, aprenden a hacer nudos, cuando tienen que colocar los cabellos. También les expone a otras culturas, y los vuelve más curiosos.

Ms J., una de las maestras de las clases de segundo de primaria, dice:

"Estudiamos el continente africano en tercero, y los llevamos al zoológico del Bronx cuando les hablamos de la flora y los animales. Además, a través de vuestro programa estudiamos varios países del continente africano." Es importante que hagan sus muñecas mientras escuchan música tradicional, hablan de la cultura del país, de la vida cotidiana allí, de sus trajes… Esto nos ayuda mucho. ¡Abordamos varios de estos temas antes y después de su taller, y uno de los "efectos secundarios" de esta actividad es que hablan de lo aprendido mucho después!"

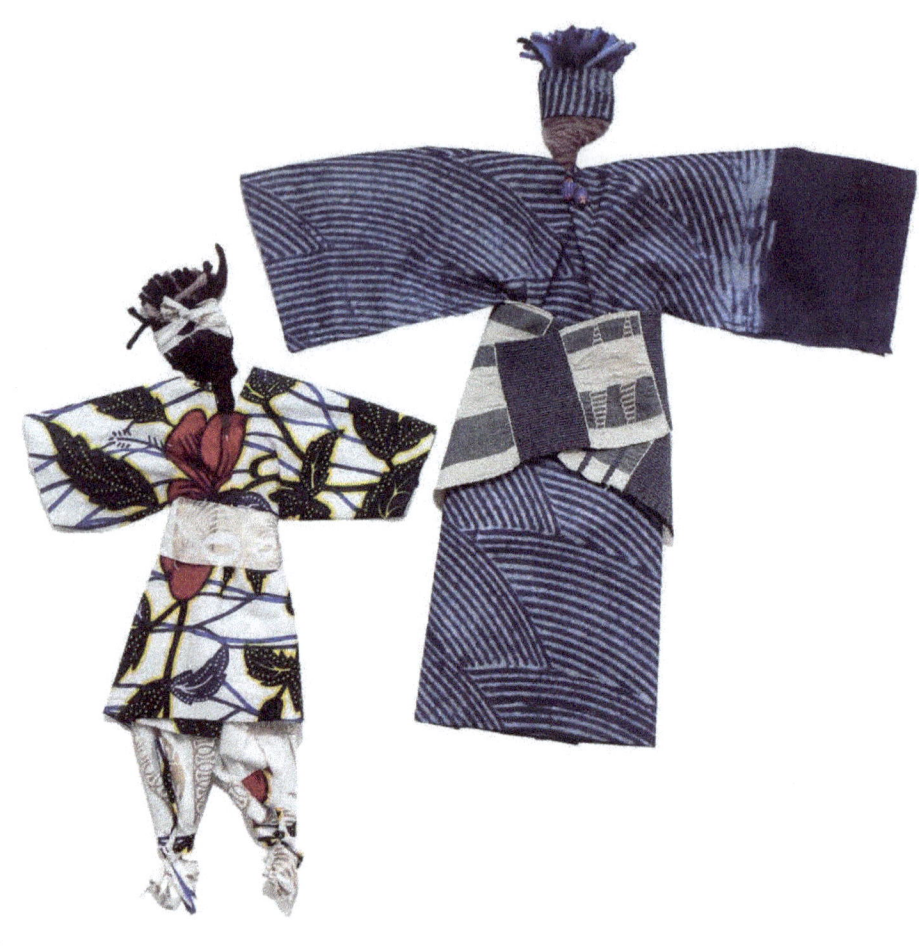

Un Ninja africano…y…un Samurái japonés

… ¡Estallido de risas!

En efecto, estos percheros me han dado a menudo sorpresas increíbles.

Una noche en la Alianza Francesa de Trujillo en Perú, nos encontramos frente a un grupo de adultos invidentes, que habían expresado el deseo de participar en este preciso taller.

La Alianza Francesa de Trujillo y su directora ya nos habían hecho enfrentarnos a varios retos: niños de las calles, mujeres en residencias escondidas, talleres en un centro comercial... De modo que este nuevo reto fue recibido con una acogida favorable pero vacilante. Aunque cada persona invidente estuviera acompañada, nos preguntábamos cómo proceder. ¿Cómo lo íbamos a hacer? Nunca habíamos animado talleres con participantes invidentes, ni habíamos aprendido cómo hacerlo…

Me tomé el tiempo de preparar nuestros kits organizándolos de manera que facilitara el trabajo de los ayudantes y estimulara el proceso creativo de los participantes.

- Dimos forma a los percheros.
- Enrollamos la lana alrededor de las cabezas para que estuvieran listas para recibir los cabellos.
- Para los cabellos, preparamos pedazos de lana para atar a la cabeza.
- La Ropa (falda o pantalón, túnica o cinturón) quedaron preparados en pedazos fáciles de ajustar los unos a los otros.
- Y añadimos piezas de tela extra para confeccionar accesorios.

Por un momento pensé en organizar el taller sin música, pero nada nos prevenía de ponerla de fondo. Entonces decidí poner Seckou Keita, quien toca la kora y es un cantante de Malí: "¿Quién soy? ¿Quiénes somos?" pregunta en su moderno *"griot"*.

Cada participante tenía a un ayudante, sea un miembro de la familia, o una amiga. Una mujer joven nos interpeló y preguntó si podíamos trabajar con ella: estaría sola durante el tiempo del taller porque su madre había tenido una urgencia y volvería a encontrarse con ella más tarde.

Llevaba un par de gafas negras y tenía una sonrisa luminosa:

"Me llamo Marisa."
"De acuerdo Marisa, te explico cómo vamos a trabajar y ahora vengo a sentarme a tu lado."
En este instante solamente, experimenté una leve aprehensión debido a la expectación que sentía por parte de todos, y de Marisa particularmente.

Los participantes y sus ayudantes funcionaban en binomio. Nos dirigimos a todos: la pregunta, "¿Qué ves?" (el denominador común de todos nuestros talleres) quedó intacta: se puede ver con los ojos, o con las manos, tocando en profundidad para avanzar en la creación. De modo que no sentí que debiera cambiar nuestro vocabulario.

"Vamos a hacer muñecas africanas. Voy a decir lo que voy haciendo con Marisa. Vosotros vais a mirarnos y hacer lo mismo. Vamos a avanzar a nuestro ritmo. Y sobre todo no vaciléis si tenéis la menor pregunta."

Luego me acerqué a cada participante para entregarle un kit de materiales y así dejarles descubrir por su propia cuenta lo que había en los bolsos.

El tiempo estaba como suspendido, la atención era extrema

Repetimos cuantas veces fueran necesarias las mismas palabras y los mismos gestos. Las notas de la kora de Seckou Keita comenzaron a posarse en cada uno de nosotros como para iluminarnos desde el interior.

Estas muñecas se crearon en una atmósfera casi sagrada – todos escuchaban atentamente mientras sus manos fabricaban. Los ayudantes, seguramente acostumbrados a este tipo de acompañamiento, solo intervenían en un diálogo táctil.

Fue Marisa quien rompió el silencio preguntando con una sonrisa:

"Has dicho antes que habías combinado los cabellos con los colores de la ropa, dime de nuevo de qué color son los cabellos de mi muñeca"

"Son azules y verdes y añadí un poco de amarillo"

"Perfecto, los colores que me gustan, por favor quisiera una tela azul para la falda y una amarilla para la túnica. Si es posible, claro."

Estaba convencida de que Marisa me estaba retando: busqué en todos los kits que me quedaban. En ningún momento hubiéramos querido decepcionarla ya que los colores parecían importantes para la creación de su muñeca.

Nosotros también aceptábamos retarla. Volviendo hacia ella, le dije:

"Mira, hemos encontrado lo que quieres."

Tranquilamente, pasó los dedos por las telas de la túnica y de la falda.

"Gracias, está perfecto. No importa si hay otros colores combinados con el amarillo en la túnica, no importa, va a quedar muy bien."

El tiempo siguió pasando en esta atmósfera en la cual solo la música nos ligaba los unos a los otros.

Marisa, una vez dadas las explicaciones, terminó por crear, sola, su muñeca. Cuando la terminó, nos la presentó agitándola ligeramente, con una amplia sonrisa satisfecha. Quedamos fascinados por la armonía de los colores en su traje. Marisa es invidente: no pregunté cuándo ni cómo perdió su visión. La dejé sorprendernos en un intercambio precioso en el que me contó sobre su vida cotidiana, sus estudios y el placer que le daba aprender francés en la Alianza Francesa.

II- *"El hilo de bolsa plástica para tejer"*

Las residentes de un refugio para mujeres en el Bronx (9), con las cuales nos encontramos regularmente, nos pidieron en varias ocasiones que les propusiéramos un taller que pudieran transformar en algo lucrativo, con el objetivo de fabricar objetos que se pudieran vender. Querían algo sencillo de aprender y de fabricar que no supusiera una inversión importante, ya que la mayoría de ellas disponía de poco dinero. Había una máquina de coser en la sala común, pero era difícil organizar una actividad en la cual todas tuvieran que usar la máquina. Propusimos el ganchillo, lo que entusiasmó al grupo. Muchas de ellas sabían coser, y otras se ofrecieron a enseñar a las que no.

Maliciosamente les propuse crear su propio hilo:

"¿Crear nuestro hilo para tejer?"

"Seguimos encontrando demasiadas bolsas de plástico. Os propongo conservarlas, y las transformaremos en hilos para tejer."

Empezaron a colectar, a buscar y a pedir a todas las personas que venían a trabajar en el refugio que les trajeran bolsas de plástico, y poco a poco se volvieron un bien escaso.

Vivimos un período intenso de espera, nos decían que tenían ganas de ponerse a trabajar.

Les habíamos traído algunos ganchos y agujas para tejer para que las novatas pudieran empezar a aprender. Se había vuelto un "asunto de Estado" como les gustaba decir. Durante las cuatro semanas que siguieron nuestra primera conversación, cada vez que llegábamos al refugio, nos enseñaban sus tesoros de bolsas de plástico, y quedaban decepcionadas cuando les decíamos que se necesitaban más. Un día, pudimos por fin empezar a recortar las bolsas para "fabricar" nuestro hilo, que guardaríamos en pelotas redondas.

El proyecto reveló su estado mental y su impaciencia, siempre a flor de piel. Se ayudaban mutuamente; cuando una no lograba recortar un pedazo largo, otra más diestra dejaba su trabajo delado para ir a ayudarla.

Las bolsas no tenían siempre la misma forma, ciertos plásticos más livianos eran difíciles de mantener. En esos casos, se ayudaban entre dos para recortarlos. Este "asunto de Estado" era un asunto entre mujeres solidarias. Nada parecía aminorar su buen humor, su objetivo era tener por lo menos dos pelotas gruesas. Se apuraban ruidosa y alegremente.

Pasamos las dos horas de taller recortando, haciendo nudos y riéndonos- una actividad que supieron aligerar entre estallidos de risas. Ellas, siempre estresadas y con prisa por acabar su obra, se divirtieron como adolescentes.

Crear juntas, esta cosa inusual y diferente las volvió cómplices y les ayudó a crear conexiones "especiales". Cuando pudimos hablar de ello mientras trabajaba en mi

El paquete atado por la mano,
el pie no lo soltará

Proverbio Ekonda
República Democrática del Congo

El bolso secreto de Mia

futuro libro, me di cuenta de la impresionante fuerza que se desprendió de sus comentarios. Eran "especialistas", pioneras en reciclaje, y pudieran realizar con este hilo algo o no, sabían que esta era la primera etapa de un proceso de creación que dominaban y podrían transmitir a otros.

"One Plastic Bag"- Isatou Ceesay and the Recycling Women in Gambia de Miranda Paul.

Traje este libro para niños a estas señoras. Y fue el único libro que aceptaron leer durante nuestros talleres, por lo que tuvimos que encargar varios ejemplares para regalárselos uno a cada una.

Nos dijeron que querían vivir fuera de un sistema de sobreconsumo. No podían permitírselo, y no lo entendían. Entonces, siguieron el ejemplo de las mujeres gambianas del libro de Miranda Paul con mucha motivación.

Nos preguntaron en varias ocasiones si otras mujeres africanas reciclaban bolsas de plástico u otros objetos contaminantes. La idea de encontrar a otras mujeres con las que iniciar otros proyectos las emocionaba: se sentían listas para estos viajes. Al final, crearon numerosas obras: pequeñas bolsas, muñecas, sets de mesa, y este bolso que se empeñaron en ofrecernos.

III- *"Mi bolso secreto"*

Insistimos en el hecho de que los talleres de arte debían seguir siendo una prioridad durante la pandemia. Esto ayuda a los niños a ser resilientes y conscientes de la importancia de su papel en este mundo.

Uno de nuestros proyectos, "El bolso secreto", a realizar con dos platos de papel y unas cintas, interesó a nuestros jóvenes alumnos. Noté dos enfoques: algunos se fijaron en la palabra "bolso" y se lanzaron inmediatamente a diseñar proyectos para crear bolsos más o menos elaborados, a veces muy sofisticados. Otros, muy pocos, se fijaron en la palabra "secreto" y aprovecharon para incluir un mensaje en el interior de su bolso. Escribieron sus preocupaciones en aquel momento.

Hemos elegido "El bolso secreto" de la joven Mia, 7 años. Ella y su familia fueron muy afectados por la muerte de George Floyd el 29 de mayo de 2020 en Minneapolis (10); por eso, decidió crear un bolso abierto para todos, y escribió en él estas palabras:

Cada día, vemos injusticias
En los telediarios.
¿Dónde está el amor?
Todos somos seres humanos.
Poco importa el color de nuestra piel.
Es hora de acabar con el odio y el miedo
y de comenzar a mostrar el amor.
Si estamos unidos, el odio no pasará.
Es tiempo de cambiar con amor.

Bolsa creada por un estudiante de 3er grado

IV- *Cortando y pegando*

Los niños con los que trabajábamos nos formulaban pocas preguntas sobre la pandemia, como si el tema no les interesara.

Sin embargo, uno de nuestros alumnos de tercero quiso hablar del tema con nosotros. Nos contó que su abuelo había pasado unos días con su familia, había contraído el COVID hacía tres meses y había muerto. De modo que, en su familia, siguió diciendo en un tono ominoso, todos iban a morir uno tras otro. Primero sus padres, luego su hermano mayor, y luego llegaría su turno.

No parecía espantado. Su conocimiento sobre la pandemia se había formado a través de fragmentos de conversación escuchados en televisión, como aquellos que defendían que solo sobrevivirían los que no se habían acercado al virus de cerca o de lejos. En su infancia, la muerte había sido siempre ampliamente mediatizada, contabilizada a diario, e incansablemente comentada por los medios de comunicación. No se trataba la vida, sino la muerte cotidiana, una muerte amplificada de la cual no podría escapar puesto que era inevitable para los que se habían aproximado de cerca o de lejos a alguien infectado por el Covid-19.

Esta conversación a través de una pantalla no me pareció la mejor manera de charlar con él sobre este tema. Avisamos a su maestra.

Fue una tarea difícil, la de volver a traer a un niño de siete años a la vida. Para hacerlo, elegí la belleza. Llamé a nuestro rescate al Maestro Henri Matisse. Abrí la puerta y las ventanas a la primavera que vuelve, a los árboles que

recobran sus hojas, al sol que brilla de nuevo al punto de vestirse de amarillo. Así, se me ocurrieron dos proyectos de cortar y pegar con un mismo tema: la Vida.

"Mantened vuestros ojos cerrados durante dos minutos. Imaginad un lugar muy bello en el cual os gustaría vivir, un lugar con árboles, casas como la vuestra, el sol, pájaros, mariposas, flores también y más cosas aún si queréis."

Con páginas de revistas coloreadas, postales, tarjetas de regalo, cartulinas previamente recuperadas de la basura, los chicos tuvieron que realizar un proyecto usando tijeras y rompiendo los materiales para crear collages. Así, buscábamos dar el poder a sus manos para hacerlos soñar y ayudarles a apropiarse de estos momentos de sencilla belleza durante el tiempo de la creación.

Amnesia total: esto dura un poco menos de una hora y a través de la pantalla observamos sus rostros, su concentración, su atención, y entonces, su relajación, esbozos de sonrisas ante mezclas de colores improbables e inesperadas.

Buena o mala, hay demasiada información.
Muchos ya no pueden con ella.
Es bueno poder evadirse de este tema
y dejar que todo se quede tranquilo
poniendo a la naturaleza en el centro de nuestra atención.

Recortes y collages

Para Mia

Estos últimos meses, cada nueva experiencia se nos ha presentado como un nuevo trayecto que efectuar aprendiendo a ver a través de una pantalla con el fin de encontrar, primero caras, y finalmente niños.

Al principio no fue fácil. Quedarse en el simple marco del programa nos pareció el mejor enfoque para trabajar tranquilamente con los niños. Había que detectar rápidamente a los que, por una razón u otra, con la cabeza agachada, instalados de manera que era imposible ver lo que hacían, estaban alejándose del sistema escolar. Esos alumnos eran los mismos que, cuando nos reuníamos para revisar el trabajo de la clase, nos anunciaban con cara falsamente atontada que no tenían el material por lo cual no habían podido hacer nada. También aprendimos a no abandonarlos nunca, a la vez que los dejábamos respirar a su ritmo.

No se nos requería nada extraordinario, ya que, para todos los profesores, la situación era inédita. Frente a la pandemia, teníamos que reinventarnos constantemente para conectar con cada alumno a través de las pantallas.

Quiero expresar mi gratitud hacia la joven Mia, que me visitó en mi oficina *online* cuatro mañanas por semana desde mediados de marzo hasta mediados de junio 2020. Mia también cuidó de nosotros, se ha asegurado en mantenernos alerta y fuertes. Mia, una niña de siete años, nos ayudó a crecer, compartiendo con nosotros su vida cotidiana, y dejándonos entrar por las brechas que abría para nosotros.

Nos llevaba de la mano.

Avanzamos con ella a ciegas al principio, pero con cada vez más confianza en nosotros mismos a medida que el tiempo pasaba. ¿Cómo transmitir? Y, ¿qué transmitir? Preguntas sin sentido. Gracias a Mia entendí que, en cada espacio, cada individuo ocupa un lugar primordial, y que podíamos entender el papel y sentir la presencia y la energía de cada uno simplemente preguntándonos: "¿qué ves?"

Estar en una clase virtual en la cual los niños no dudaban en cuestionarnos, e interactuar con nosotros dejó de ser un reto. Se convirtió en una relación sencilla en la cual lográbamos explicarles los proyectos para luego dejarlos trabajar y experimentar con su creatividad. Hubo, y siempre hay, claro, momentos particulares y mágicos "¡como en la vida de antes de la pandemia!"

A menudo somos capaces de avanzar y encontrarnos a nosotros mismos cuando no se nos exige nada espectacular. Es entonces, cuando llegamos a la meta final, que encontramos la gracia.

"Me encantan los desafíos,

y abordé el proyecto como tal.

Imaginar a partir de una botella de plástico,

una muñeca con materiales presentes en casa,

hacer una muñeca que se parece a una muñeca."

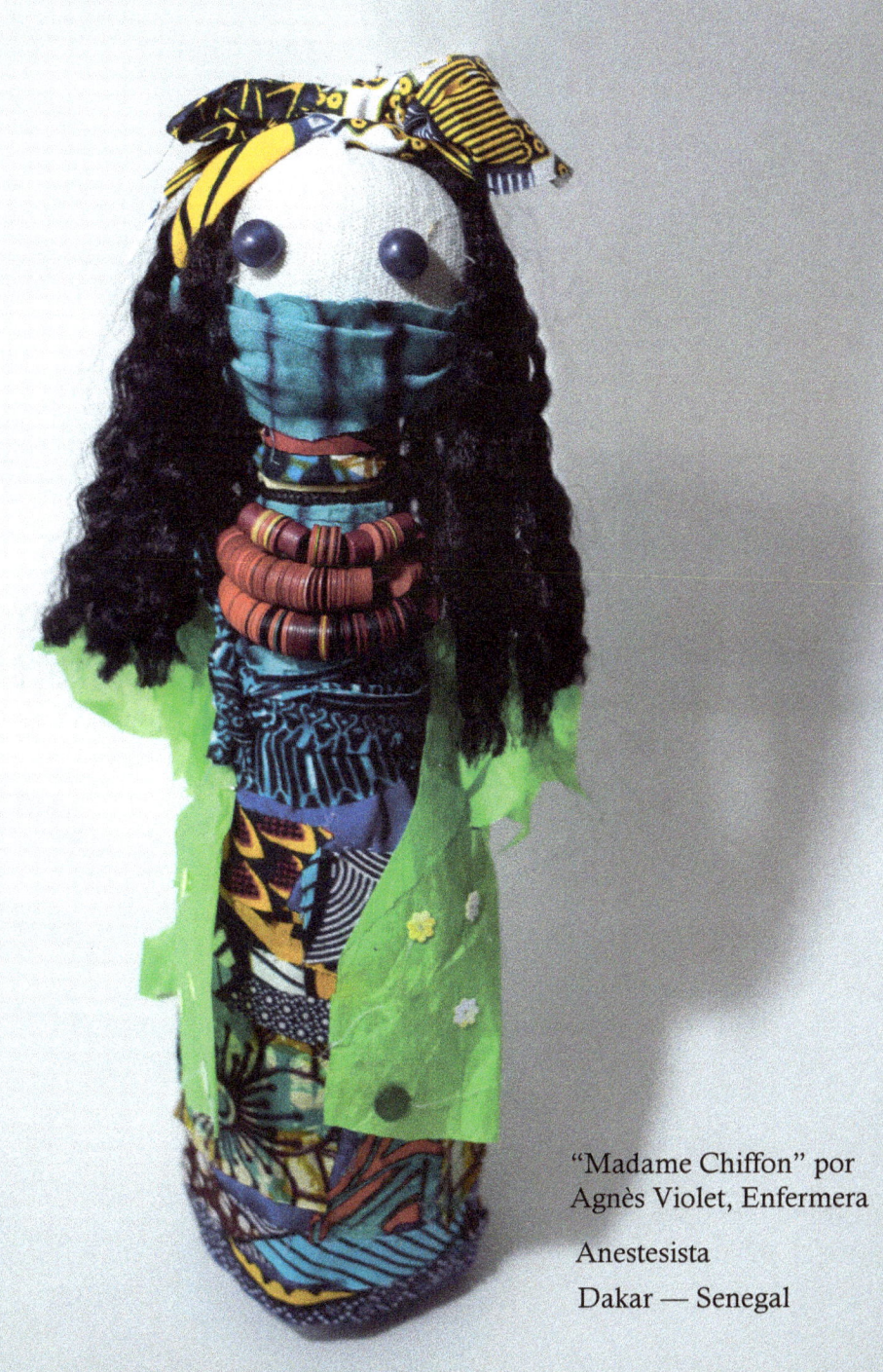

"Madame Chiffon" por Agnès Violet, Enfermera

Anestesista

Dakar — Senegal

Nuestras lecturas durante la pandemia

"Los talleres se instalan tanto en hospitales como en escuelas, colegios o institutos, informando sobre los beneficios del reciclaje, en una especie de pirueta estética, que le da todo su sentido al acto de la creación artística, en una atmosfera bañada por la música, donde la literatura nunca está lejos, cerca de una biblioteca."

J. J Beaussou

He tomado el tiempo de releer algunos de mis libros preferidos, así como libros que ya tenía, pero jamás había hojeado. El principio de la pandemia me dio tiempo para descubrir muchos libros para niños que pude leer con placer y sin moderación. Solía enseñarles estas obras a nuestros jóvenes alumnos y visitantes en nuestras reuniones vía Zoom. Como estábamos confinados en Nueva York, la gran mayoría de esos títulos están en inglés. No podía ir a museos. Pero, gracias a los libros que podía leer en línea, muchos artistas me inspiraron, acompañaron, y ayudaron a preparar nuestros talleres.

Libros leídos y releídos

Tomad tiempo para mirar, para aprender a ver...

"Mara pensaba que el juego nunca cambiaría. Pero una noche, estaba presente cuando a su hermano pequeño le preguntaron por primera vez: "¿qué has visto?" y entendió cómo el juego había cambiado para ella. En efecto, ya no era solamente: "¿qué has visto?", sino "¿qué has pensado?" "¿Qué te ha hecho pensar esto?", "¿Estás segura de que tu pensamiento es cierto?"

Friedman, Samantha, *Matisse's Garden with reproductions of artworks by Henri Matisse*, Published by the Museum of Modern Art.

Con Romare Bearden, los participantes de los talleres se sumergen en un mundo imaginario y fantástico. A través de collages que se mezclan con pintura, Romare bearden ofrece un mundo mágico y coloreado.

Mayers-Heydt Stéphanie & O'Meally, Robert, G & Delue, Rachael, Z & Devlin, *Something Over Something Else Romare Bearden's Profile Series,* Published by the High Museum of Art, Atlanta, in Association with University of Washington Press, Seattle.

Un descubrimiento fascinante: **Bill Taylor**, un artista autodidacta nacido esclavo en Alabama captó inmediatamente la atención de otros jóvenes estudiantes debido a sus dibujos, obras que retratan sus experiencias y sus observaciones de la vida rural y urbana usando símbolos, formas y figuras repetidos y depurados. Nuestros estudiantes conocieron así a Bill Taylor e intentaron reproducir sus dibujos.

Wangari, Maathari, nuestra Mamá África sigue inspirándome, un libro para los jóvenes de tercero de primaria:

"Es casi como si Wangari Maathai siguiera con vida ya que los árboles que plantó siguen creciendo. Los que se preocupan por la Tierra como Wangari casi pueden oírla hablar las cuatro lenguas que ella conocía –el kikuyu, el swahili, el inglés y el alemán –mientras realizaba su importante trabajo."

"In the hands of Bill Traylor" trabajo de Xaire, estudiante de 4to grado

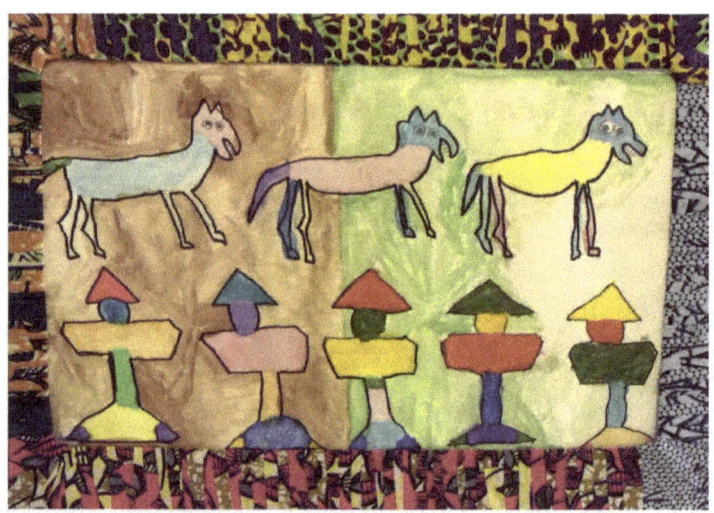

Lessing, Doris, *Mara and Dann*, Harper Perennial, a Division of Harper Collins Publishers.

Prevot, Frank, ***Wangari Maathai- The woman Who Planted millions of Trees,*** publicado por Charlesbridge.

"Una amiga acepta ayudar... Y dos... Y tres... Y cinco. Las mujeres cortan los bolsos en tiras y las enrollan hasta obtener pelotas de hilo plástico. En poco tiempo, aprenden a hacer ganchillo con este hilo." Les llevé este libro para niños a las señoras del Bronx (Nueva York) y fue el único libro que aceptaron leer durante nuestros talleres, ¡De tal modo que tuvimos que hacer un pedido de varios ejemplares para regalárselo a cada una!

Paul, Miranda, ***One Plastic Bag- Isatou Ceesay and the Recycling Women of the Gambia***, Scholastic.

El genocidio de los Tutsi, 7 de abril de 1994 en Ruanda: Taller de los Hombres de Pie, con un grupo de estudiantes de Nueva York. "¿Entonces la guerra entre los Tutsi y los Hutu es porque no tienen el mismo territorio? La conversación se había detenido aquí. Era bastante raro este asunto."

Faye, Gaël, ***Small Country***, Hogarth, Londres-Nueva York.

"Gerardo, el maestro, él, se salvará. Y un día, volverá a ver nuestra escuela, salvada de lo pirómanos." Habonimana, Charles, ***Moi, le Dernier Tutsi***, Plon.

"Matisse se aproximó muy cerca del Paraíso con unas tijeras." Romare, Bearden, "Matisse o el aprendizaje de las tijeras." Mis talleres son un encuentro con manitas que aprenden a dominar un apéndice llamado tijeras. "Unas tijeras son un instrumento maravilloso."

MoMA, The Museum of Modern Art, ***Henri Matisse: The Cut-Outs***, Published by the Museum of Modern Art.

Winter, Jeanette, ***Henri's scissors***, Kids SimonandSchuter.com, Beach Lane Books.

De allí nuestro interés en el catálogo de la exposición del Smithsonian. La exposición Bill Taylor tuvo lugar del 28 de

septiembre de 2018 al 17 de marzo de 2019 en el Smithsonian American Museum Washington D.C, USA.

Umberger, Leslie, **Between Worlds- The Art of Bill Taylor**, Smithsonian American Art Museum, Washington, DC in association with Princeton University Press, Princeton and Oxford.

Sin duda, la fascinación de Paul Klee con los dibujos de niños, en los cuales se inspiró, hace que su obra llame la atención de los niños que se ven reflejados en su uso de las formas, los colores y la música que hace "lo invisible, visible."

Düchting, Hajo, **Paul Klee Painting Music,** Prestel Publisher.
Vry, Silke, **Paul Klee for Children**, Prestel Publisher.

Haftmann, Werner, **Paul Klee, Watercolors-Drawings-Writings, The most Comprehensive Painter of our Century,** Harry N. Abrams, Inc. Publishers, New York.

El Arte Callejero, es la historia de un arte en marcha. Estudiarlo me permite tener debates y conversaciones con estudiantes de todas las edades. Los alumnos nos interrogaron mucho acerca del Street Art. Al principio, mis estudiantes de Nueva York mostraban cierta reticencia a la hora de hablar de grafitis, creyendo que transgredirían una prohibición. Hay que tener en cuenta que estos grafitis empezaron a aparecer en los lados de los vagones y muros en los años 1920 y 1930 en Nueva York fruto de la delincuencia de las bandas o "gangs". Desde entonces, esta actividad ilegal evolucionó hacia numerosas formas de expresión artística.

Mattanza, Alessandra, **Famous artists talk about their visión- Aryz, Banksy, Philippe Baudeloque**, Whitestar Publishers. Obra apasionante.

Danysz, Magda, **Connaître le Street Art**, Editions Connaissance des Arts.

Cuestiones de medioambiente- Clases de segundo y tercero.

Benoît, Peter; Climate Change, Scholastic

Bomsper, Pam-Dick Rink; The Problem of the Hot World,

Butterfield, Moira; 1000 Facts about The Earth, Scholastic

Fabiny, Sarah; Where is the Amazon? WHOHQ Who? What Where

Grohoske Evans, Marilyn; The Bee's Secret, Pearson Waterford Institute

Heos, Bridget; It's Getting Hot in Here The Past, Present, and Future of Climate Change. Houghton Mifflin Harcourt

Kamkwamba, William and Bryan Mealer; The Boy Who Harnessed the Wind, Ed. Deal Books For Young Readers

Kentor, Sondra; Under the Garden Gate, Heinemann

Marsh T.J. and Ward, Jennifer; Way Out in the Desert. Rising Moon

Matero, Robert; Eyes Nature Lizards, Kidsbooks

McNeely, Jeannette; Water, Pearson Waterford Institute

Polisar Reigot, Betty; A Book About Planets and Stars, Scholastic

Ramírez, Carlos; The Four Seasons, Waterford Institute

Shapiro J.H; Magic Trash, A story of Tyree Guyton and his Art, Charlesbridges

Simon, Seymour; Global Warming, Harper

Titlow, Budd, Tinger, Mariah; Protecting the Planet, Environmental Champions from Conservation to Climate Change, Promotheus BOOKS

Woodward, John; Eyewitness Climate Change, DK Discover more

Libros para los pequeños

Aardema, Verna: Printing the Rain to Kapiti Plain, Reading Rainbow Book

Angelou, Maya; Kofi and His Magic, Crown Publishers, New York

Angelou, Maya; My Painted House, My Friendly Chicken, and Me, Dragonfly Books

Bennett Hopkins, Lee; Behind the Museum Door. Poems to celebrate the wonders of Museums, Harry N. Abrams, Inc.

Bolden, Tonya; The Champ The Story of Muhammad Ali, Scholastic

Brooke D., Beatrice & Carvalho of Magalhales Roberto; Art and Culture of the Prehistoric World, Rosen Central

Bull, Jane; Make it! Don't throw it away, DK Discover book

Burleigh Robert; Langston's train ride, Scholastic Caines, Jeanette; Just Us Women, Reading Rainbow Book

Burns Knight, Margy; AFRICA is not a country, First Avenue Editions

Cambers, Catherine; School Days Around the World, DK Readers

Chamberlin, Mary and Rich; Mama Panya's Pancakes - A village Tale from Kenya, Berefoot Books

Charles, Oz: How is a Crayon Made, Scholastic Inc.

Cherry, Lynne, J. Plotkin, Mark; The Shaman's Apprentice a tale of the Amazon Rain Forest

Cuyler, Margery; Please Say Please! Penguin's Guide to Manners, Scholastic Press, New York

Darrell, Elphinstone; Why the Sun and the Moon Live in the

Sky, Houghon Mifflin Company, Boston

DePaola, Tomie; The Legend of the Indian Paintbrush, Scholastic

Diaz, Katacha; Treasures from the Loom, Pearson Waterford Institute

Dillon, Diana; I can Be Anything Don't Tell me I can't, Scholastic

Dillon, Leo and Diane; To Every Thing There is a Season, Scholastic

Edinger, Monica; Africa is my home - A Child of the Amistad, Candlewick Press

Ellery, Tom & Amanda; If I had a Dragon, Shimon and Shulter Books for Young Readers

Emberley, Rebecca; Let's Go A book in Two Languages, Little Brown and Company

Feelings, Muriel; Jambo means hello - Swahili Alphabet Book, Puffin Penguin Young Readers

Feelings, Muriel; Moja means One- Swahili counting Book, Puffin Penguin Young Readers

Fenner, Matthew; On My Block, Real World

Gerson, Mary-Joan; Why the Sky is Far Away - A Nigerian Folktale, Little Brown And Company

Goldner, Janet; Obama in Mali. Men's Hair Salon, Building Bridges Press

Graney, April, The Marvelous Mud House - A story of finding Fullness and Joy, BH Kids

Hamilton, Virginia; The Girl Who Spun Gold, The Blue Sky Press

Harmon, Ruby M.; Dromedary and Camelot,

Haskins, Jim; Count your way Through Africa, First Avenue Editions

Lyon Jones, Cherry; "Movin' to the Music" Time, Pearson Waterford Institute

Markman, Michael; The Path - An Adventure in African History, A&B Publisher Group

Marsh T.J. and Ward Krebs, Laurie & Cairns Julia; We all Went On Safari - A Counting Journey Through Tanzania, Barefoot Books

McBrier, Page; Beatrice's Goat with afterword by Hillary Rodham Clinton, Aladdin Paperbacks - Simon & Schuster, New York

McDermott, Gerald; Anansi The Spider, Henry Holt and Company Traditions

McKissack, Patricia and Frederick; The Royal Kingdoms of Ghana, Mali Songhai, Life in Medieval Africa, Square Fish

Meache Rau, Dana; We the People, The Harlem Renaissance, Compass Point Books

Musgrove, Margaret; Ashanti to Zulu, African Traditions, Puffin - Penguin

Ndiaye Sow, Fatou; Jerejef, NEAS Collection The New African Editions of Senegal

Obama, Barrack; Of Thee I Sing. A letter to my daughters, Alfred A Knopf

Oliver, P. James; Mansa Musa and The Empire of Mali, The True Story of Gold and Greatness from Africa,

Onyefulu, Ifeoma; A is for Africa, Turtleback Books

Pope Osborne; Favorite Greek Myths, Scholastic

Powell Hopson and Hopson Derek S.; Suba This and Juba That, F A Fireside Book, New York

Pwell Hopson, Darlene and Dr. S. Hopson; Juba This and Juba That, 100 African American Games for Children, Fireside Book Published by Simon & Schuster, New York

Roalf, Peggy; Looking at Paintings Musicians. Hyperion Books for Children New York

Romero Steven, Jan: Carlos and the Squash Plant, Northland Publishing

Schunk B. Laurel; The Snow Lion A Chinese Tale; Pearson Waterford Institute

Shahan, Sherry; Party. A Celebration of Latino Festivals, August house

Shahan, Sherry; Party. A Celebration of Latino Festivals, August house

Silvano J., Wendy; Sweater, Pearson Waterford Institute

Sobel Lederman; Masks!, TBR Books

Sobel Lederman; Noah Henry, A Rainbow Story, TBR Books

Stanley, Fay; The Last Princess. The Story of Princess Kaiulani of Hawaii, Scholastic

Steptol, John; Mufaro's Beautiful Daughters, an African Tale, Scholastic

Stojic, Manya; Hello World, Greetings in 42 Languages Around the Globe, Scholastic

Tarpley, Natasha Anastasia: I Love My Hair, Little Brown and Company

Temko, Florence; Traditional C often rafts from Africa, Muscle Bound

Thompson, Laurie & Qualls Sean; Emmanuel's Dream. The True Story of Emmanuel Ofosu Yeboah, Random House

Verde, Susan; The Water Princess - Based on the childhood experience of Georgia Badiel, G.P. Putnam's Sons

Walker, Barbara; The Dancing Palm Tree, and other Nigerian Folktales,

Walters, Eric; From the Heart of Africa, a book of Wisdom, Tundra

Wilbourn, Laura; Asterion's Elixir, Blurb

Wisniewski, David; Sundiata Lion King of Mali, Clarion Books New York

Yacowitz, Caryn; Native American Seminole Indians, Heinemann

Nuestras músicas

La música nos acompañó durante nuestros talleres. Nos procuró bienestar: un bienestar que nos gusta compartir con los participantes de los talleres (adultos y niños).

Una anécdota: hace algún tiempo trabajaba en las premisas de la Alianza Francesa de Iquitos (en Perú) con un grupo de unos treinta adolescentes con discapacidades auditiva. Las notas de violoncelo y de kora invadían todo el espacio creando un ambiente animado a pesar del silencio en el cual vivían los adolescentes. Estaba distribuyendo los materiales cuando uno de los adolescentes vino a decirnos con gestos precipitados que ya no había más música. El director de la Alianza que estaba entrando confirmó lo que acababa de decir el niño. Estaba claro que las vibraciones desplegadas por la Kora de Ballaké Sissoko habían operado un milagro.

Algunos de mis títulos favoritos

- Siempre aconsejamos elegir música que nos relaje, nos apacigüe y nos haga sentir bien. La lista a continuación podría ser más larga, ya que nos gustan apasionadamente la Ópera, la música clásica, el jazz, la música de África y de otros lugares del mundo. Sin embargo, la hemos reducido intencionalmente ya que para animar un taller hay que elegir canciones que nos ayuden a compartir y comunicarnos mejor. Los títulos a continuación son los que acompañan nuestros talleres la mayoría de las veces.
- Ballaké Sissoko (toda su música).
- Ballaké Sissoko, Vincent Segal: *Chamber Music* y *Musique de Nuit* (Kora y violoncelo).
- Seckou Keita- *22 cuerdas.*
- Mamadou Diabate, *Tunga, Heritage et Behmanka.*
- Anouar Brahem, *Vague.*
- Toumani Diabaté & Sidiki Diabaté, *Jarab.*

- African Dreams, *Lullabalies Cradles Songs from the Motherland.*
- African Dreams, *Putumayo* (selección de canciones de cuna africanas).
- African Lullaby (nanas de África del Oeste).
- Los gospels sur-africanos nos acompañan a veces, entre los cuales: Soweto Gospel Choir, *Blessed.*
- Healing Music of Zimbawe.
- StellaChiweshe, *Talking Mbira (Spirit of Liberation).*
- Manish Vyas, *Water Down the Gange.*
- Dave Premal, *Twamera Healing mantras.*

Y para las tardes que pasamos con nuestros alumnos adultos:

- Oliver Mtukudzi, todos sus títulos, calurosos y bailables. También para cantar y bailar con los pequeños:
- *50 plus belles comptines de maternelle.*

Tabla de ilustraciones

Página 3- "Madame/Monsieur Chiffon" de Vickie Fremont, mayo de 2021- *Foto Dulce Lamarca.*

Página 8-9- "El Pingüino viajero". Regalo de Antonio, taller 2015 en Tecsup, Trujillo, Perú. *Foto Dulce Lamarca.*

Páginas 10-12- Taller de los hombres de pie- Realizaciones de estudiantes, High School Manhattan, Nueva York. *Foto Dulce Lamarca.*

Página 21- Taller de los Hombres de Pie- Realización Vickie Fremont para la conmemoración del genocidio de los Tutsi- Nueva York. *Foto Dulce Lamarca.*

Página 23-25- Taller YO PARA MÍ, New York Upstate- "Mi gemelo" creado por P. *Foto Dulce Lamarca.*

Página 31-33- "La gemela de L." Taller YO para Mí, New York Upstate, "Je vole". *Foto Dulce Lamarca.*

Página 39- " Fashions bag- Je suis belle"- *Foto Dulce Lamarca.*

Páginas 47-49- Taller de los Hombres / Creación de máscaras-elefantes, Manhattan. Creación de J. Uno de los participantes, Nueva York. *Foto Dulce Lamarca.*

Página 55- Taller de los Hombres, Brigada de cocina- Cuzco. Creación de un personaje peruano por J. el chef. *Foto Dulce Lamarca.*

Página 60- Taller de desarrollo personal- Grupo de 35 docentes de clases de segundo y tercero, Nueva York. "La Señorita Plástico"- *Foto Dulce Lamarca.*

Página 64- Taller de desarrollo personal- Grupo de 35 docentes de clases de segundo y tercero, Nueva York- "La Señorita de Papel". *Foto Dulce Lamarca.*

Páginas 65- Taller de desarrollo personal- Grupo de 35 docentes de clases de segundo y tercero, Nueva York- "El Señor y la Señora de Plástico". *Foto Dulce Lamarca.*

Página 73- Grupo de 35 docentes de clases de segundo y tercero, Nueva York- "La Señora de Tela". *Foto Dulce Lamarca.*

Página 77-80- Un aprendizaje alegre- Aprender una lengua en primaria. "hago la cabeza"- *Foto Dulce Lamarca.*

Página 79-80- Un aprendizaje feliz- Aprender una lengua en primaria. "hago los cabellos"- *Foto Dulce Lamarca.*

Páginas 82-84- 3 fotos: "¿Cómo crear una Madame Chiffon?- Realización Vickie Fremont, taller ofrecido al internacional, Nueva York. *Foto Dulce Lamarca.*

Page 86: Foto recibido de la familia de Maxence de Dampiris (Francia)

Page 87: Foto recibido de Aurore W. de Dakar (Sénégal)

Page 88: Foto recibido de Helene W. de París (Francia)

Page 89 : Foto de Yenna de Colombo (Sri Lanka)

Páginas 90-91-2 fotos. "¿Cómo crear una Madame Chiffon?- Realización Vickie Fremont, taller ofrecido al internacional, Nueva York. *Foto Dulce Lamarca.*

Página 93- Fotos recibidas en el marco de la participación al proyecto internacional. *Fotos Odette C. de Alençon y Maxence de Dampiris.*

Páginas 94-97- Fotos recibidas en el marco de la participación al proyecto internacional. *Foto de Aurora W. De Dakar.*

Página 104- Grafitis creados por Jewel y Cassius, alumnos de tercero de Nueva York. *Foto Dulce Lamarca.*

Página 112- Foto de archivo de Vickie Fremont, de la exposición "RE… Re-Cycle, Re-Create, Re-Imagine", Junio de 2009- Septiembre de 2009 en el Museum of Biblical Art (Mobia), Nueva York-Madagascar, uno de los 54 países del continente africano representados por un muñeco.

Página 116- Foto de archivo de Ambohitra, Madagascar. El director de la escuela y su equipo de fútbol.

Página 122- *Foto Ariele BONZON,* Mancey, 21.09.17-14:50. Extracto de "Homenaje a Pierre de Fenoÿl" (detalle).

Página 130- Creación de personas: un ninja africano y un samouraï japonés. Creación Vickie Fremont. *Foto Dulce Lamarca.*

Página 137- Creación "El bolso secreto de Mia". Bolso cerrado. Brooklyn. *Foto Dulce Lamarca.*

Page 141 : Bolso creado por un estudiante de 3er grado.

Página 145- Recortes y collages de alumnos de tercero, Nueva York. *Foto Dulce Lamarca.*

Página 149- "Madame Chiffon" de Agnès Violet, enfermera anestesista, Dakar, Senegal. *Foto Dulce Lamarca.*

Página 152- Fotos de archivo "En las manos de Bill Taylor" por Xaire, alumno de clase de segundo grado. *Fotos de Vickie Fremont.*

Agradecimientos

Quiero dar las gracias,

A César Chelala, mi Comandante Che, siempre dedicado a promover mi trabajo, y sin el cual este libro no estaría escrito,

A la Profesora Teboho Moja que inmediatamente me dio su confianza,

A Alice Bornhauser mi amiga que, desde Orléans, ha sido la primera lectora de estas páginas, Marie Allemand mi hermana mayor, y mi ahijada Minnie Sottet, las dos eficientes correctoras, Marie Mangeot, por haberme animado tan eficazmente desde Fontainebleau, y a Yolande Catoire por su presencia reconfortante durante la escritura.

A Anne Finkelstein por todo lo que ha hecho para promover mi trabajo, Dulce Lamarca, eficiente asistente y talentosa fotógrafa.

A Arièle Bonzon por esta bella foto de Mancey, aquel lindísimo pueblito de Borgoña, Gérard Morin, por haber aceptado compartir la historia de los Bistrós Mancillons, Principal Letta, seguidora incondicional del Proyecto Colibrí con su establecimiento de La Cima, Charter School de Brooklyn.

A Estelle Julien maestra de primaria a cargo de los intercambios entre los alumnos de la Cima en Brooklyn y los de su clase en Damparis.

A Mia Reynolds-Bird, alumna de quinto grado ahora, por su lindo texto en su *bolso secreto* y su presencia cotidiana durante os "zooms meeting" de marzo a junio del 2020.

Al Dr. Tracie C. Thiam por sus 18 años de confianza y de atención.

A Agnès Violet mi hermanita, por el maravilloso regalo de su "Madame Chiffon" que ha viajado en pocos días, durante la pandemia, entre Dakar y Nueva York para ser la portada de mi libro.

Notas

1. *Mara y Dann*, Doris Lessing, colección J'ai Lu.
2. Oliver Mtukudzi: músico de Zimbabwe, hombre de negocios, filántropo, militante por los derechos del hombre y embajador itinerante de la UNICEF para la región de África austral. Tuku era considerado el máximo ícono cultural de Zimbabwe. Murió a los 66 años en enero de 2019.
3. *Tamatave* se llama también Toamasina en malgache. Es un puerto que se sitúa en la costa Este de Madagascar. Es una ciudad turística y una capital de provincia.
4. *Hojas de Ranenala.* Más conocido en francés bajo el nombre del árbol del viajero. Emblema de Madagascar, es una planta herbácea y no un árbol. El ravenala tiene varias propiedades y sirve para muchas cosas además de ser una planta medicinal; su utilización más espectacular se encuentra en la isla de Santa María donde pueblos enteros están realizados a partir de diferentes partes de esta planta: las hojas secadas (o falafa) sirven de cobertura para el techo, los tallos para las paredes y el tronco para el piso. Todo es aprovechado.
5. *Bed*: pequeño espacio para cultivo de la talla de una cama de una persona en los jardines comunitarios de Nueva York.
6. *NYCHA*: La Nueva York City Housing Authority o NYCHA, es un organismo público de la administración de Nueva York que administra los alojamientos sociales y las habitaciones con alquileres controlados de los cinco municipios de Nueva York. El organismo fue creado en 1934.
7. *La famosa Vonette*: Vonette fue una gloria local, una mujer muy carismática y conocida por su carácter muy fuerte.

8. *Bistrot Mancillon*: Para información, el término "Mancillons" designa a los habitantes de Mancey, mientras que el término "Mancéens" designa al conjunto de los habitantes del pueblo.
9. *El Bronx*: El Bronx es uno de los cinco distritos de la ciudad de Nueva York.
10. *George Floyd. El 21 de mayo de 2021:* La muerte del Afroamericano G. Floyd sofocado bajo la rodilla de un policía blanco en Minneapolis (en el estado de Minnesota) desencadenó el movimiento Black Lives Matter a escala global.

Post Scriptum

Gary Samuel, he escrito estas páginas escuchando los góspeles que tan bien cantabas. Tú no nos dejaste en el principio de pandemia de la primavera 2020, pues la música nunca muere.

A propósito de TBR Books

TBR Books es un programa del Center for the Advancement of Languages, Education and Communities. Publicamos el trabajo de investigadores y profesionales cuyo objetivo es involucrar a las diversas comunidades en temas relacionados con la educación, los idiomas, la historia cultural y las iniciativas sociales. Traducimos nuestros libros a una variedad de lenguas para ampliar nuestro impacto.

LIBROS EN INGLÉS Y OTRAS LENGUAS
Navigating Dual Immersion: A Teacher's Companion for the School Year and Beyond de Valerie Sun
One Good Question: How to Ask Challenging Questions that Lead You to Real Solutions de Rhonda Broussard
Bilingual Children: Families, Education, and Development de Ellen Bialystok
Can We Agree to Disagree? de Sabine Landolt y Agathe Laurent
Salsa Dancing in Gym Shoes de Tammy Oberg de la Garza y Alyson Leah Lavigne
Beyond Gibraltar; The Other Shore; Mamma in her Village de Maristella de Panizza Lorch
The Clarks of Willsborough Point de Darcey Hale
The English Patchwork de Pedro Tozzi y Giovanna de Lima
Two Centuries of French Education in New York: The Role of Schools in Cultural Diplomacy de Jane Flatau Ross
The Bilingual Revolution: The Future of Education is in Two Languages de Fabrice Jaumont
Deux siècles d'enseignement français à New York : le rôle des écoles dans la diplomatie culturelle, de Jane Flatau Ross
Sénégalais de l'étranger, de Maya Smith
Le projet Colibri : créer à partir de "rien", de Vickie Frémont

Pareils mais différents : une exploration des différences entre les Américains et les Français au travail, de Sabine Landolt y Agathe Laurent

Le don des langues : vers un changement de paradigme dans l'enseignement des langues aux USA, de Fabrice Jaumont y Kathleen Stein-Smith

EDICIONES BILINGÜES
Peshtigo 1871 de Charles Mercier
The Word of the Month de Ben Lévy, Jim Sheppard y Andrew Arnon

LIBROS PARA NIÑOS
(Disponibles en varios idiomas)
Rainbows, Masks, and Ice Cream de Deana Sobel Lederman
Korean Super New Years with Grandma de Mary Chi-Whi Kim y Eunjoo Feaster
Math for All de Mark Hansen
Rose Alone de Sheila Decosse
Uncle Steve's Country Home; The Blue Dress; The Good, the Ugly, and the Great de Teboho Moja
Immunity Fun! Respiratory Fun! Digestive Fun! de Dounia Stewart-McMeel
Marimba de Christine Hélot, Patricia Velasco, Antun Kojton

Nuestros libros están disponibles en nuestro sitio de Internet y en las principales librerías en línea en formatos de libro de tapa blanda y libro electrónico. Algunos de nuestros libros han sido traducidos a más de una decena de lenguas. Para obtener una lista de todos los libros publicados por TBR Books, información sobre nuestras series, o para recibir los lineamientos de presentación para autores, visite nuestro sitio de Internet en:

www.tbr-books.org

A propósito de CALEC

El Center for the Advancement of Languages, Education and Communities, CALEC (Centro para el Avance de los Idiomas, la Educación y las Comunidades) es una organización sin fines de lucro enfocada en promover el multilingüismo, empoderar a las familias multilingües y fomentar el entendimiento multicultural. La misión del Centro está alineada con los Objetivos de Desarrollo Sostenible de las Naciones Unidas. Nuestra misión es establecer la lengua como una habilidad crucial para la vida a través del desarrollo e implementación de programas educativos bilingües, promoción de la diversidad, reducción de la desigualdad y apoyo para proveer educación de calidad. Nuestros programas tratan de proteger la herencia cultural del mundo y ayudar a maestros, autores y familias proveyéndoles el conocimiento y los recursos necesarios para crear dinámicas comunidades multilingües.

Objetivos de la Organización

Desarrollar e implementar programas educativos que promuevan el multilingüismo y el entendimiento intercultural; establecer educación inclusiva y equitativa de calidad; ofrecer la posibilidad de pasantías, así como

entrenamiento para el liderazgo. [ODS #4, Educación de Calidad]

Publicar y distribuir recursos como investigaciones, libros y estudios de casos prácticos que buscan empoderar y promover la inclusión social, económica y política de todos, con un enfoque particular en la enseñanza de las lenguas y en la diversidad cultural, la igualdad y la inclusión. [ODS #10, Reducción de las Desigualdades]

Ayudar a construir ciudades y comunidades sostenibles, y apoyar a los maestros, autores, investigadores y familias en el avance del multilingüismo y el entendimiento intercultural a través de herramientas colaborativas para las comunidades lingüísticas. [ODS #11, Ciudades y Comunidades Sostenibles]

Fomentar alianzas y colaboraciones internacionales sólidas, y movilizar recursos más allá de las fronteras para participar en eventos y actividades que promuevan la enseñanza de las lenguas a través del intercambio de conocimiento y de entrenamientos, del empoderamiento de los padres y maestros, y de la construcción de sociedades multilingües. [ODS #17, Alianzas para Lograr los Objetivos]

Apoye nuestra misión
El Centro para el Avance de los Idiomas, la Educación y las Comunidades (CALEC) es una organización benéfica pública exenta del impuesto federal sobre la renta bajo la Sección 501 (c) (3) del Código de Rentas Internas (IRC).

www.calec.org/?lang=es

www.ingramcontent.com/pod-product-compliance
Lightning Source LLC
Chambersburg PA
CBHW040110180526
45172CB00009B/1294